꿈을 꾸다

사색의 정원

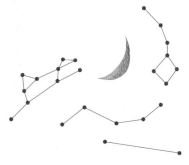

사색의 정원

꿈을 꾸다

글 · 그림 **김명순**

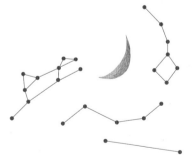

해조음

•차 례•

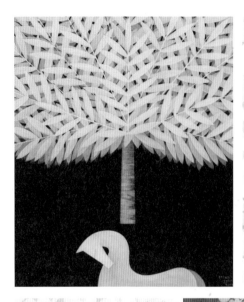

사색의 정원
Contemplation

13

상념의 바다
Fantasy

75

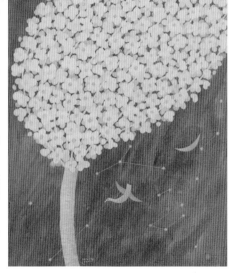

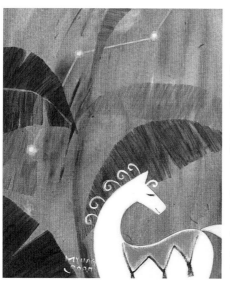

Remembrance

가억의 저편

137

Dream

꿈을 꾸다

199

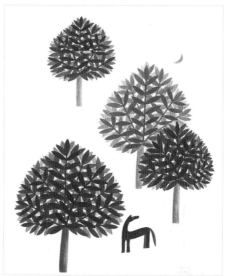

사색에 관한 노트

사람은 오감(五感)을 가지고 태어나는 것이고 또 이것을 화폭에 옮길 수 있는 재능을 가진 자가 화가가 아닌가 나름 생각한다.

우리네 삶은 항상 다사다난(多事多難)하다. 그런 가운데서도 외로움을 느끼거나 아니면 주변에 여러 부류의 사람들이 있어 행복을 느끼기도 한다. 하지만 지나고 나면 왠지 허전한 느낌을 떨쳐버릴 수 없다.

그러다 문득 나만의 시간이 필요하다고 생각하여 여행을 가거나 아니면 깊이 생각을 하고 있다면, 이것은 벌써 사전적(事典的) 의미에서는 당신도 사색(思索)을 하는 것이라 말할 수 있으리라.

언제나 자신의 내부에서는 풍요롭고 평온하며 어떠한 운명에서도 흔들림이 없는 자유로운 영혼이길 기원하지만 일상 속에선 또 다른 무의식의 '나'와 끊임없이 투쟁한다.

주제로 삼고 있는 '사색의 정원'은 우리 주변에 있는 모든 순환하는 생명,

생성과 소멸을 반복하면서도 절대 그 고유성을 잊은 적이 없는 생명의 경이로움과 인간의 외로움, 그리움, 사랑, 서정적인 나의 상념들을 작품의 골격(骨格, Motive)으로 하고 있다,

나의 그림은 블루가 주를 이룬다. 나의 블루는 울트라 마린이다. 울트라 마린은 보석에 해당하는 청금석으로 만든다. 이 색채는 그 깊이와 넓이를 가늠할 수 없다. 상상 속 푸른 하늘과 바다의 경계를 지울 필요가 없듯 큰 의미에서는 우주와 공간, 그리움과 평화를 함축적(含畜的)으로 가지고 있다. 추상적(抽象的), 사실적(事實的) 그리고 장식적(裝飾的)이기도 하다. 블루의 빛깔 앞에선 누구나 또 신비함을 상상한다.

파란 치커리 꽃은 꼭 다시 돌아오겠다며 길을 떠난 애인을 기다리다 꽃이 된 여인이라는 전설 속 이야기가 있다. 변치 않는 정절, 신의, 정신적 아름다움, 조용하고 수동적이며 현실과는 거리가 먼 이념의 색이기도 하다,

먼 곳, 시간으로의 여행, 무한한 상상의 수레바퀴! 그곳에서 노니는 수많은 별들… 가끔 반딧불이 하나도 하늘로 피어올라 저도 별이 되려 하고, 밤하늘을 가로 지르는 비행기도 별이 되려 한다.

상상 속엔 어릴 적 동심이 있고 시골의 툇마루에 앉아 겨울나무 가지 사이로 더 깊이 빛나던 밤하늘의 뭇 별을 헤아려본 소중한 경험과 그리스 신화에 나오는 신들의 사랑과 질투, 분노가 있다.

모든 것을 아우르는 숲! 새로운 생명을 잉태하는 나무! 그 나무는 어머니의 품이기도 하다. 그 어떤 외부의 자극에도 흔들림이 없는 순백의 무성한 잎을 지닌 흰 나무는 나의 의지이며 삶의 이정표다.

커피 향 가득한 작업실에 앉아 밤하늘을 뚝 잘라 캠퍼스에 담아 목동이 양을 쫓아가고 큰 곰과 작은 곰이 노니는 상상 속 나의 뜨락에는 오늘도 살가운 바람이 분다.

책이 만들어지기까지 애써 준 해조음 이철순 대표와 인연 있는 모든 이들의 행복을 빌며…

2017년 4월 화실에서

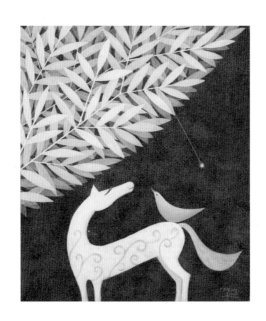

상징을 통한
서정성의 밀도 있는 구축

윤진섭_ 미술평론가, 호남대 교수

　김명순의 작품 특징은 짙푸른 하늘과 그러한 하늘을 배경으로 서 있는 순백의 나무다. 이 두 대상이 보여 주는 대위법이 가장 인상적이다. 사물과 사물 간의 관계를 복잡하지 않고 단순하게 처리하면서 그러한 사물들에게서 느끼는 작가의 상념을 밀도 있게 빚어내는 조형언어에 있다. '내 영혼의 빗장을 풀다', '기억창고 속 그리움', '사색의 정원'과 같은 작품들이 이 유형에 속하는 작품들이다.

　이 작품들의 공통적인 특징은 성좌가 그려진 하늘을 배경으로 무수히 중첩된 흰색의 나뭇잎들이 화면의 넓은 부분을 차지하면서 순결한 느낌을 강하게 준다는 데 있다. 초승달, 별자리, 말, 종이배와 같은 소재들은 작가의 기억에 저장돼 있는 모종의 추억들이 상징화된 것으로 볼 수 있다. 그러나

그런 상념이나 추억들은 서사(narrative)로 명확하게 화면에 노출되지는 않는다.

사랑, 그리움, 설렘, 기대와 같은 감정들은 작품의 배면에 암시적으로 깔려 있다. 그것을 더욱 분명하게 느끼게 해 주는 것은 작품의 명제다. 그녀가 작품에 붙인 명제들은 달랑 지도 한 장을 들고 탐험에 나설 때처럼 무모하게 그녀의 내면으로 잠입해 들어갈 때 이정표가 돼 준다. 가령, '그대 창가에 부는 바람'이란 작품은 다음과 같은 작가의 상념을 접할 때 훨씬 더 명료하게 이해하게 된다.

달빛조차 가만히 내려앉는 밤 / 나의 뜨락에 조용히 날아든

그대는 누구인가? / 사색의 정원엔 오늘도 살가운 바람이 분다.

짙푸른 밤하늘을 배경으로 화면의 거의 반을 차지하는 흰색의 꽃, 그리고 그 꽃의 잎새에 걸치듯이 서서 등 위에 올라탄 노랑새를 바라보는 한 마리의 말을 그린 그림이다. 말의 등허리 저 멀리로는 초승달이 떠 있다. 그리고 그 옆에 펄럭이듯 한 자락을 보이는 커튼. 그 천은 바람이 이제 막 살랑이며 방 안으로 들어온 상황을 암시하는 듯하다. 김명순의 작품은 이처럼 조용히 읊조리는 한 편의 시처럼 정감적이다.

그래서 그 배면의 목소리를 듣기 위해서는 보는 자의 섬세한 감성이 요구된다. 그녀의 작품은 대부분 음악적인 율조를 가지고 있고, 서정적이며 새, 말, 꽃, 달, 종이배와 같은 상징을 통해 자신의 내면을 전하고자 하는 수법

을 사용하고 있기 때문이다.

'환한 숲'은 흰색의 나무들이 어울려 형성된 숲을 배경으로 한 마리의 말이 서 있는 매우 단순한 구조를 지닌 작품이다.

그래서 사실 이 작품을 보는 사람들은 어쩌면 매우 단조로운 느낌을 받을 수도 있다. 그러나 이 작품에 등장하는 흰 색의 말에 주목해서 보면 그녀가 말을 통해 어떤 고독감과 같은 심리적 느낌을 표현한 것을 알 수 있다.

이러한 감정이입은 그녀의 작품 도처에서 발견되는 특징이다. 앞에서 그녀의 작품이 서사구조를 지니고 있지 않다고 말한 것처럼 이 내면의 상징화는 사실 그녀의 작품 전체에서 발견된다. 바로 상징물의 단순화라고 할 수 있는데, 근자에 오면서 대상을 더 압축적이며 상징적으로 다듬고 축약하면서 화면을 섬세한 색의 울림으로 수놓고 있는 것도 새로운 변화에 속한다.

의인화된 말과 새, 새장을 빠져나온 새, 흰색의 꽃무늬가 수놓여진 화사한 치마를 입고 있는 여인 등등은 김명순의 작품에 자주 등장하는 소재들이다. 그것들은 화면 속에서 어떤 관계를 지닌 것 같다.

짙푸른 밤하늘을 배경으로 리드미컬하게 얽혀 있는 흰색의 나뭇잎들은 풍성한 이야기를 생성시키는 신비스런 원천이다. 그 속에서 작가의 정감에 가득찬 이야기들이 들려오는 듯하지 않은가.

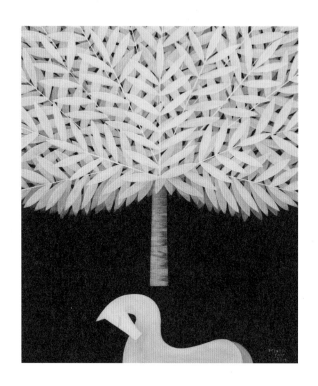

사색의 정원을 거닐다.

Ramble about the Garden of Contemplation.

사색의 정원

Contemplation

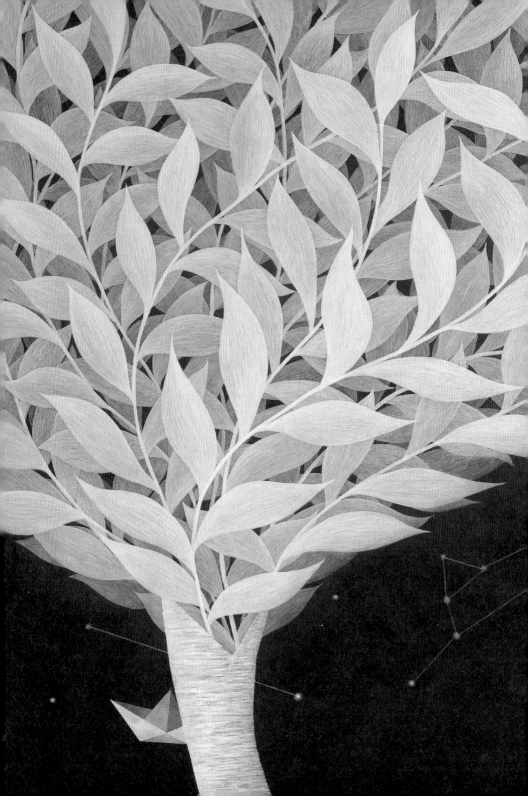

오늘 하루 그저 행복합니다.

Today is another day of happiness.

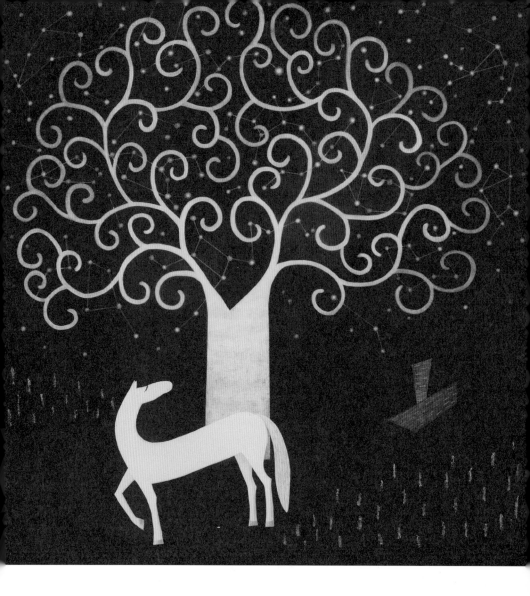

Sitting in calm and peace, fall into meditation.
Floating are so many beautiful pieces of my daily life.
Going to leave for a journey to distant memories.

고요히 앉아

내면을 바라다보며
사색에 빠져듭니다.

아름답기 그지없는
나의 일상들

쪽배에 몸을 실어
먼 기억으로의
여행을
떠나 보려 합니다.

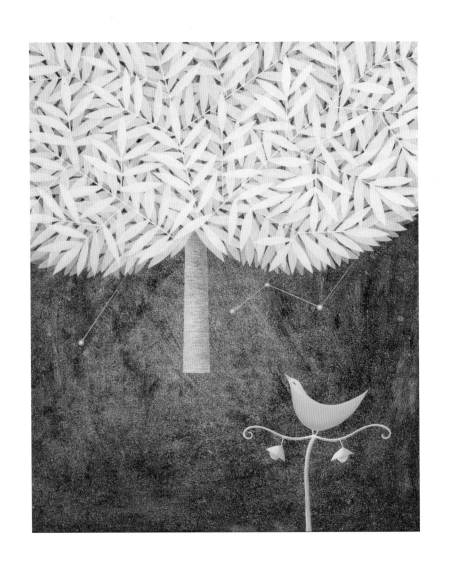

봄은 거절할 수 없는 신의 선물입니다.

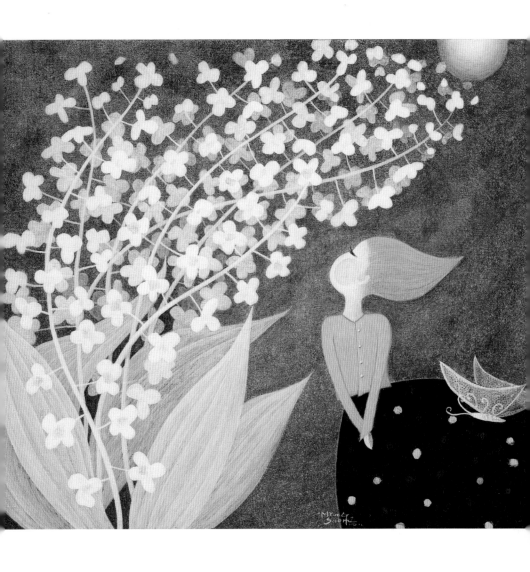

Spring is an irrecusable God's gift.

이른 아침 산책길에
참 청아한 목소리로 노래하는
이름 모를 새 한 마리

참새보다도 조금 적은 듯 보이는데
소리 하나는 기가 막히게 아름다워
덩달아 흥얼거릴 때도 있다.
그럴 땐 잠시나마
무아의 상념에 빠져 들기도 한다.

살짝
저 이름 모를 새들의
애기를 엿들을 수 있다면…

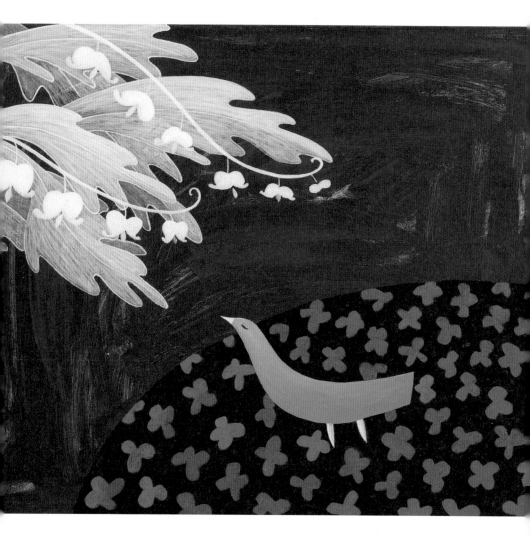

A dickeybird of unknown name at crack of dawn,
singing with brilliant notes.
Wish to catch secretly what it talks.

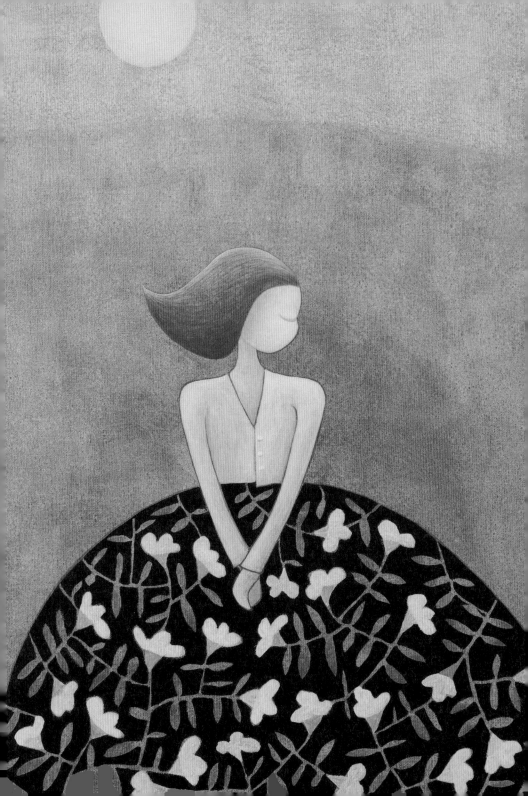

바람은

향기를 담아 날고

하얀 꽃은

태양을 품어 피어나고

사랑은

그리움과 함께

나의 심장이 되었네!

A gentle breeze blows with scents.
White flowers bloom as holding the sun.
Love became my heart with longing for you.

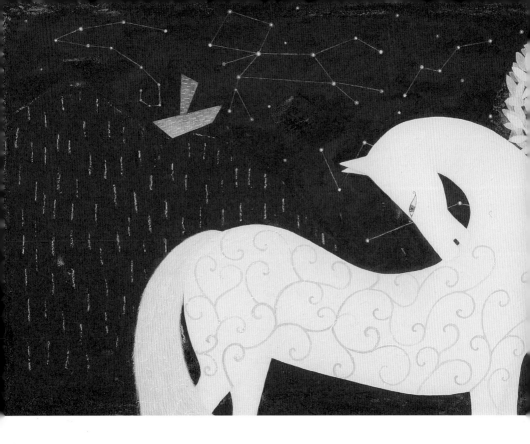

페가수스–별이 되다

Pegasus became a Star.

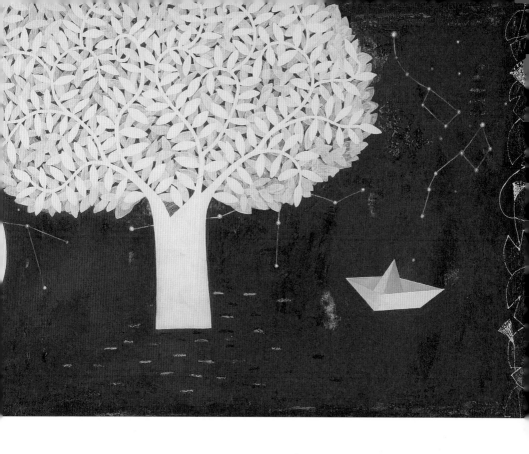

수많은 착한 일을 한

그에게 신은

하늘의 별자리를 주었다.

God granted him a Constellation in the sky,
who made numbers of good deed.

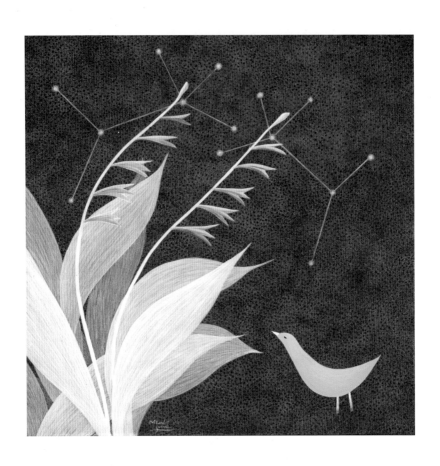

길을 걷다
새 소리
바람 소리 귀 기울이면
문득
사색의 뜨락에서
긴 상념에 젖어들고

삶은 무한한 생명력으로
나를 일깨우고
다시 일어나라
살며시 토닥여준다.

그리움 뒤엔
언제나 사랑이 있다.

Love always lies behind the longing.

나의 방안을 밝히는 데는
작은 촛불 하나면 족하다.

All is a small candle to light up inside of my room.

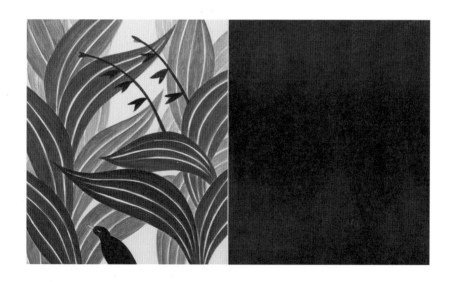

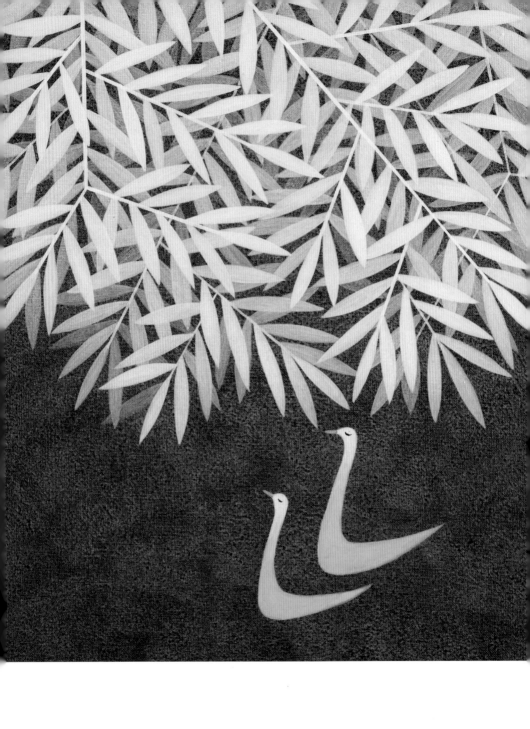

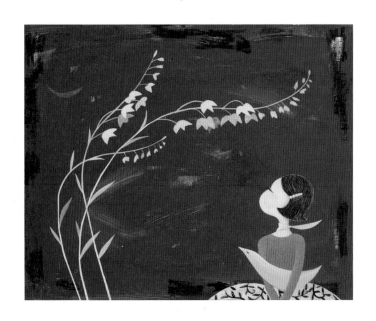

오리
그들은 하늘을 날 수도
땅 위를 걸을 수도
물 위를 유유히 떠다닐 수도 있다.

사랑받기에
충분한
그들이 아닐까?

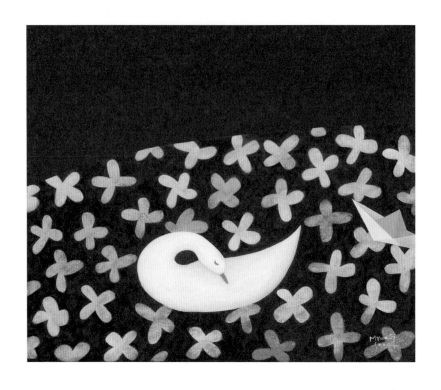

별도 달도 잠든 이 밤

떠날 수 없어

뒤돌아보기만 합니다.

At this night when the stars and the moon fall asleep,
just keep looking back as can't leave.

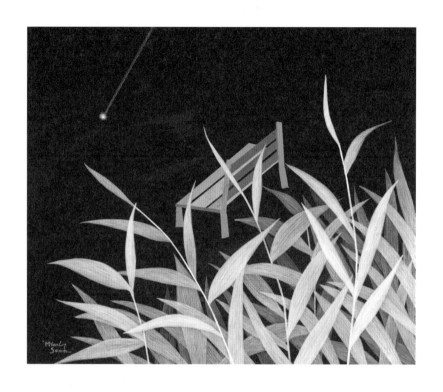

어쩌다 뒤돌아본 것은

그대가 아닌

나의 삶이었습니다.

What I simply looked back was my life, not you.

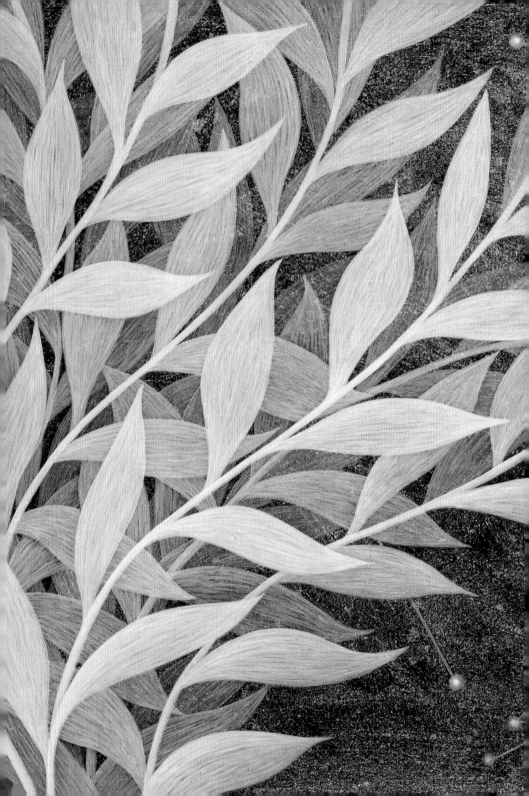

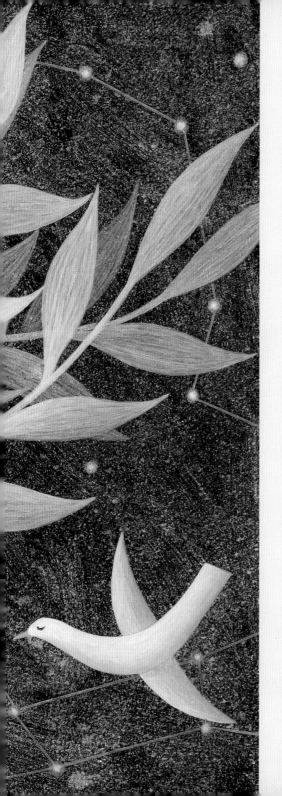

상처받은
영혼은
자유를
얻지 못한다.

자유롭지
못한 영혼은
날지 못하는
새와 같이
꿈을
이룰 수 없다.

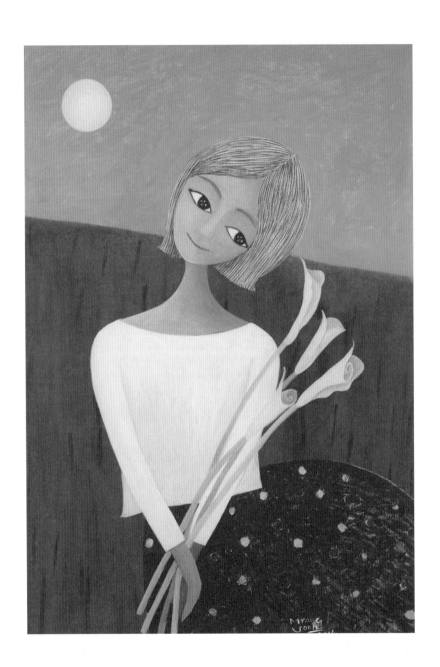

아무도 비방하지 말자.
온유함으로 모든 사람이
나를 기억하게 하자.
오늘 또 한 번 다짐한다.

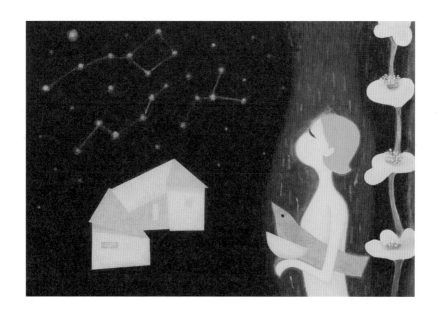

Let's not blame anyone,
But try in the tenderness to have all remembered me.
Today, remind myself to be assured once again.

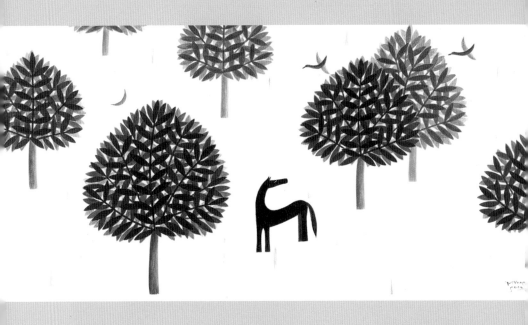

꿈을 꾸다!

현실인지 꿈인지 모를 꿈을 꾼다.
바쁜 일상 끝에
늘 지친 영혼은 깊은 잠 속으로 빠져든다.
내게 다가온 그 무엇
마주침, 설렘

볼을 스치는 바람
찰라의 기억
무의식의 나
지나친 아름다움

현실에 각인된 것들은
상상의 날개를 달고 더 많은 얘기들로
꿈속 또 다른 세상을 열어 나간다.

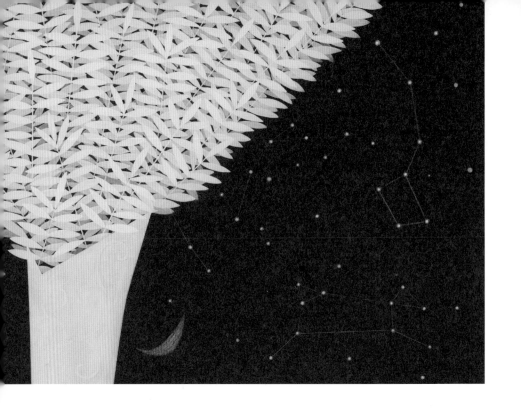

세찬 바람이 불어도
뿌리 깊은 나무는
쓰러지지 않습니다.

Deep rooted tree ain't falling down easily,
how strong the wind may blow.

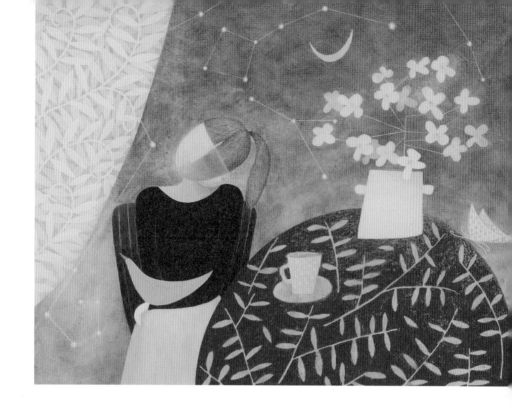

어떤 하루
커피 한 잔의 행복에
향기는 덤으로 더해집니다.

One day, over the happiness of a cup of coffee
the flavour is added additionally.

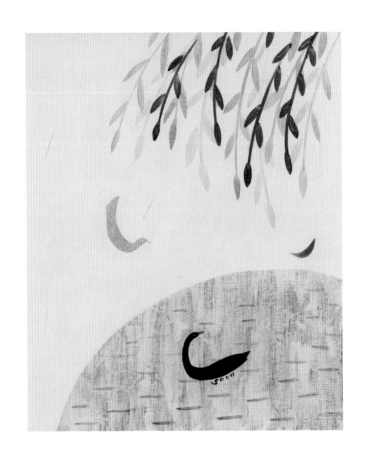

가만히 눈을 감으니
아지랑이처럼 피어오르는
너와의 얘기가 있었어.

Closing my eyes, there appears a talk
shared with you like shimmering haze.

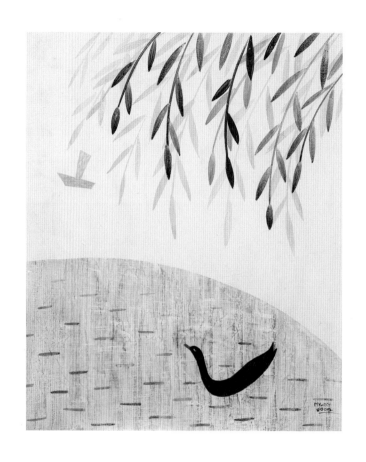

그 추억 속엔 사랑이라는
단어가 있었지.

A word of love marks in the memory.

햇살 비친
나른한 오후
작은 연못
오리 몇 마리
헤집고 다닌다.

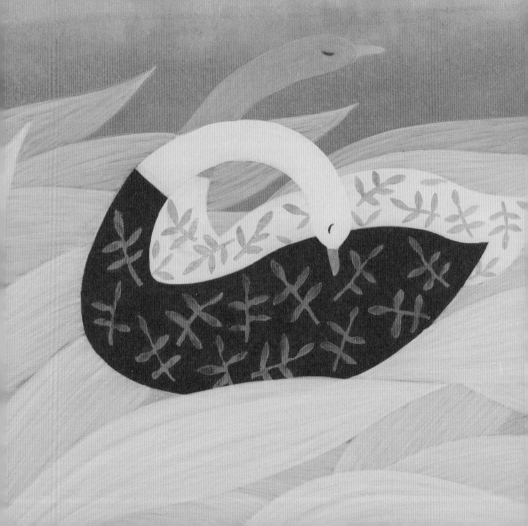

작은 바람에
갈잎은 춤추고
그 바람결에
어디서 숨어 있던
논병아리 한 마리
봄의 왈츠를 추듯
물 위를 미끄러진다.

MYUNG
JOON

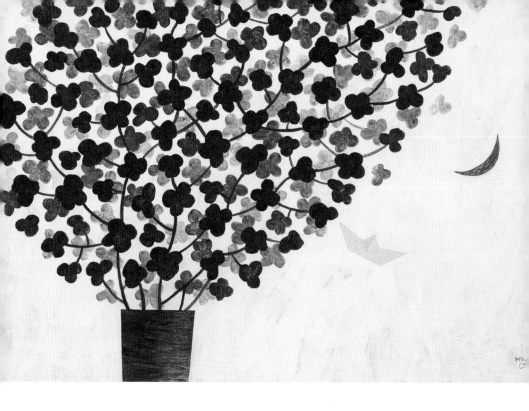

어떤 날에는 마냥 행복하고

어떤 날에는 외로워서 서럽고

어떤 날에는 그대가 보고파 눈물 나고

어떤 날에는 혼자여서

고요함 속에 나만을 볼 수 있어 좋습니다.

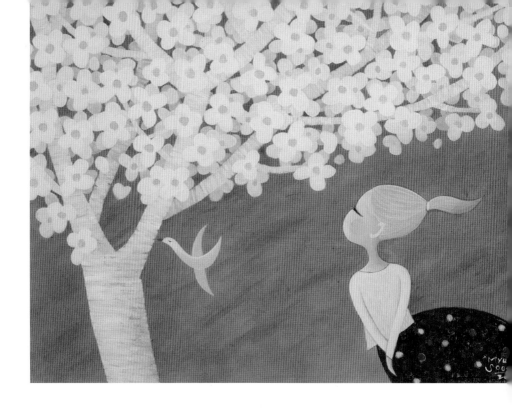

On a certain day in all happiness,
on the other day in loneliness and all of sorrows,
as I miss you so much.
And on one day, good to meet myself in calmness all alone.

개나리가 활짝 피었습니다.

벚꽃도 활짝 피었습니다.

내 얼굴엔
미소가 활짝 피었습니다.

그대 얼굴에도 환한 웃음이
꽃이 피듯
소복소복 피어납니다.

Flowers of forsythia in full blossom,
so does the cherry flowers.
Big smiles on my face, and
all bright smiles on your face, too.

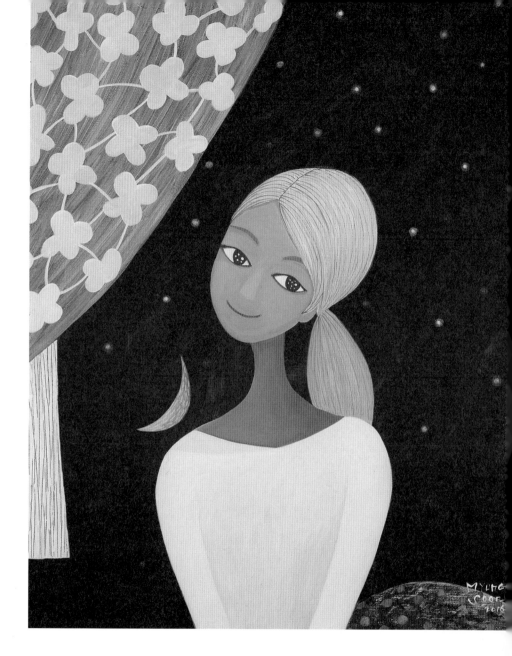

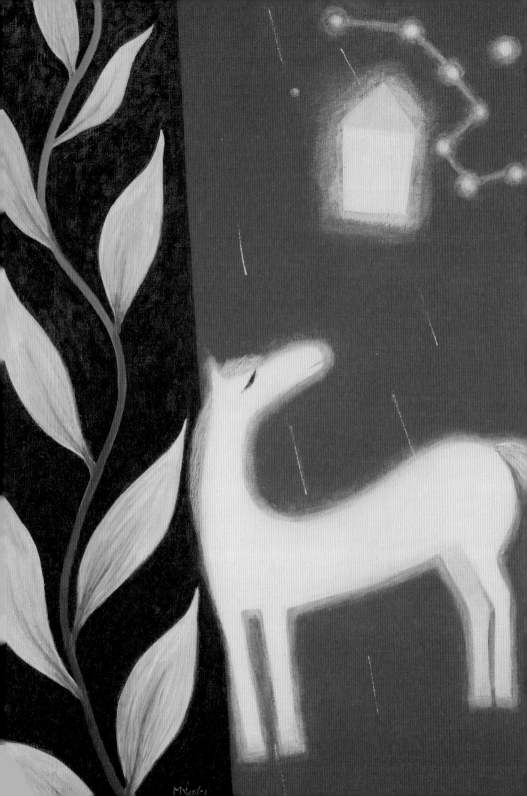

갈 곳 있는 고향이 있어 좋다.
그곳에 가면
추억, 한 보따리

어린 아이 발로 걷던
그 언덕을
이미 자라 성인이 된 큰 걸음으로
그 대지 위를 걸어 본다.

담 모퉁이를 돌면
귓전에 맴돌던 동무들의 재잘거림이
메아리 되어
긴 여운으로
먼 그리움으로 다가온다.

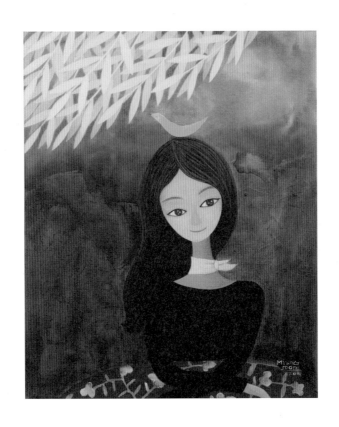

아침 화실 문을 열면
어제 두고 간 상상 한 가득

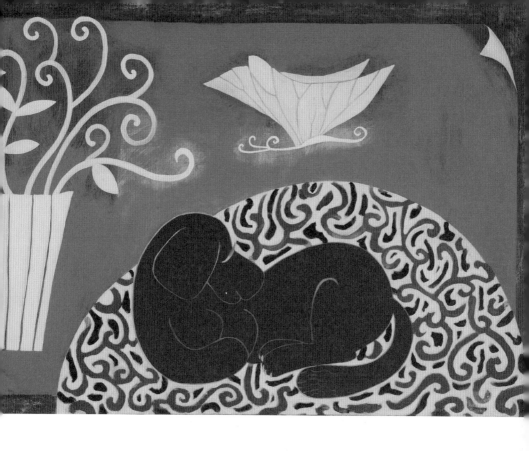

눈물 나게 아름다운 날
나와 마주하고 있다 보면
똑. 똑. 누군가 노크를 한다.

바람이 찾아와 전하네요
외로워하지 말라고
그가 문밖 저만치 오고 있으니…

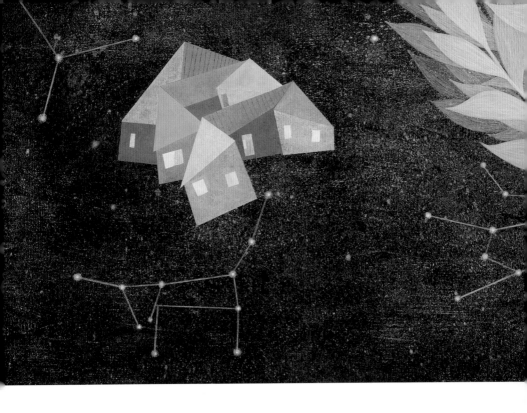

그리움에 지친 영혼은
사유의 날개를 달고
우리들의 마음을 끊임없이
고양시킨다.

Exhausted soul from the longing
enhances our mind with wings of intellection.

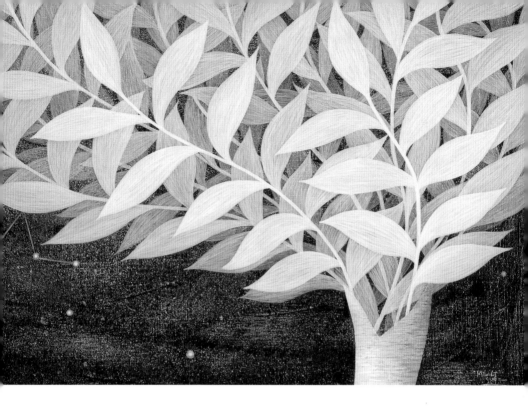

미완에서 생기는 감미로운 자유!
지극히 따스하고 그윽한
감출 수 없는
그리움의 사색!

Sweet freedom from incompletion!
Profound contemplation in endless warmth!

여행은

신선한 과일을 먹는 것만큼

상쾌하다.

Refreshing is a travel as much as eating fresh fruit.

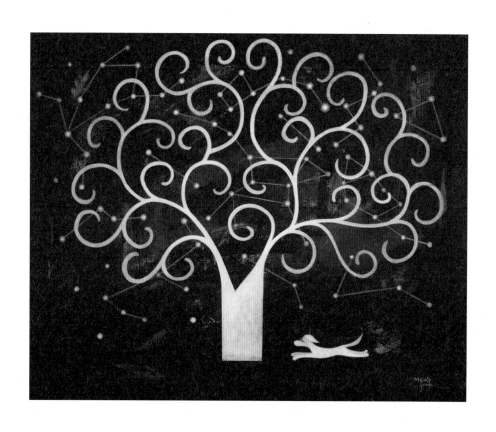

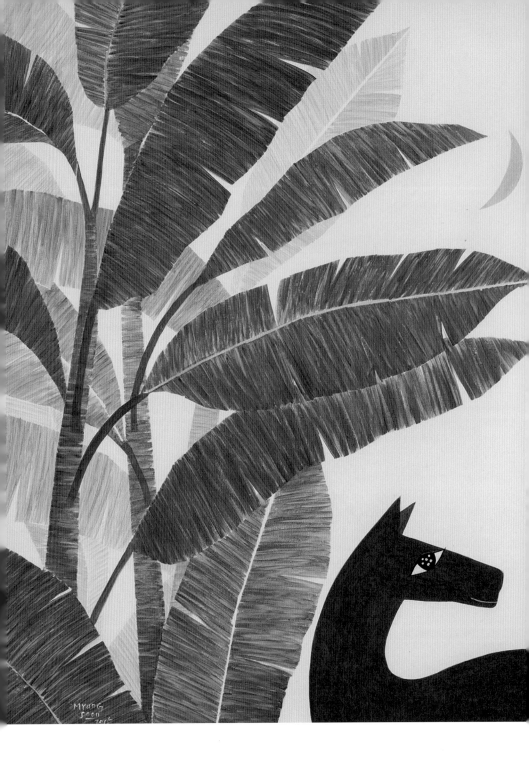

달빛조차 가만히 내려앉는 밤
나의 뜨락에 조용히 날아든
그대는 누구인가?

속삭이는 바람에 묻어온 향기
그대는 누구인가?

사색의 정원엔
오늘도
살가운 바람이 분다.

In the night of moonlight falling down with no sound,
that came flying in my garden, who are you?

The scent that whispering breeze brought in,
who are you?

Over the garden of Contemplation,
mild zephyr blows today, too.

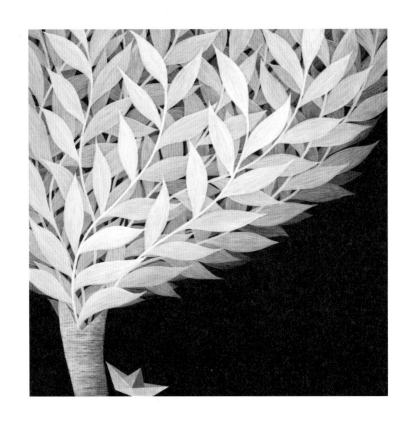

오래된 가로수 나무

서로가 그리워

손을 뻗어 볼을 부비듯 맞닿아

하늘을 가렸다.

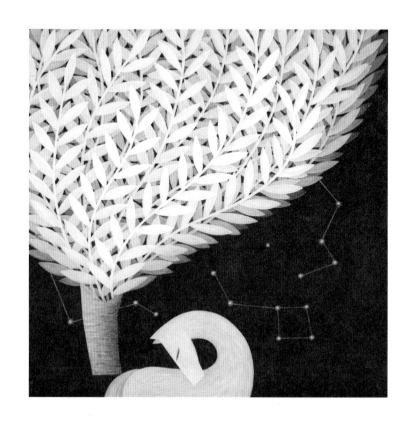

둘이 하나인 양 정겹기 그지없는 세월이여!
이 길을 지나갔을 사람들
지금 가고 있는 우리들
미래에 지나갈 누군가
이 모든 것을 더 오랫동안 기억할 것이다.

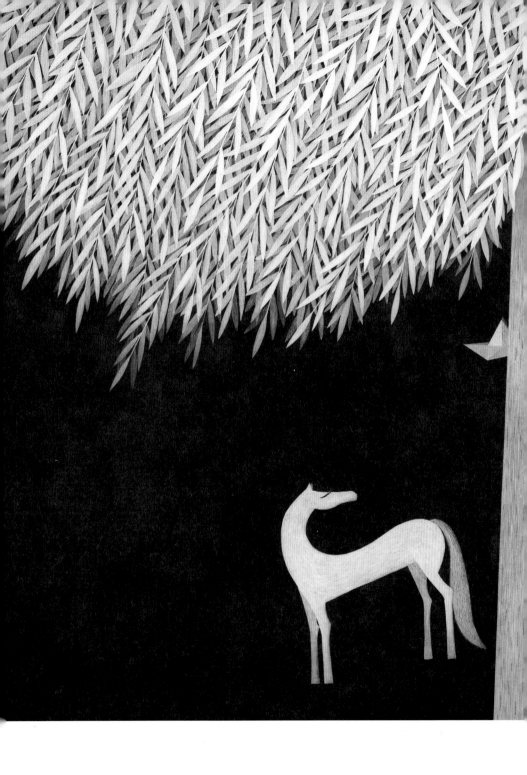

나무는 세월을 기억한다.

그 많은 어린 새를 키워냈을 느티나무!

오색 딱다구리는
단풍나무에 구멍을 뚫어
새끼를 낳아
천적으로부터 어린 새끼를 보호한다.
단풍나무는 미끄러워
뱀들이 타고 올라오지 못하기 때문이다.

새들은 이를
어찌 알았을까?

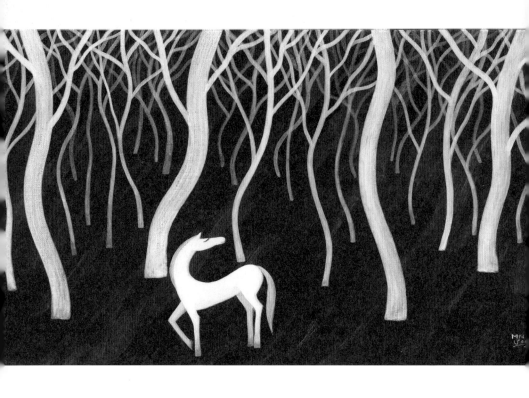

오늘 그 숲 속

바람 한 줄기 찾아와

나를 오라 하네.

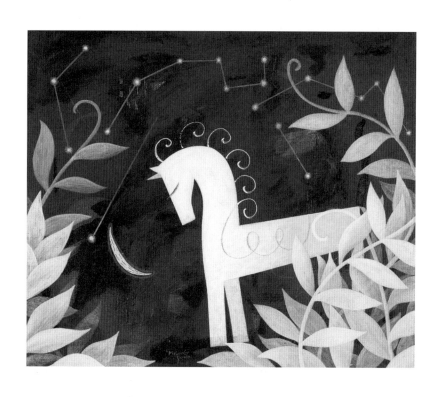

꿈꾸듯 달려간 그곳
비밀스런 그 숲에는
내가 버린 그리움 하나
덩그러니 남아 있었어.

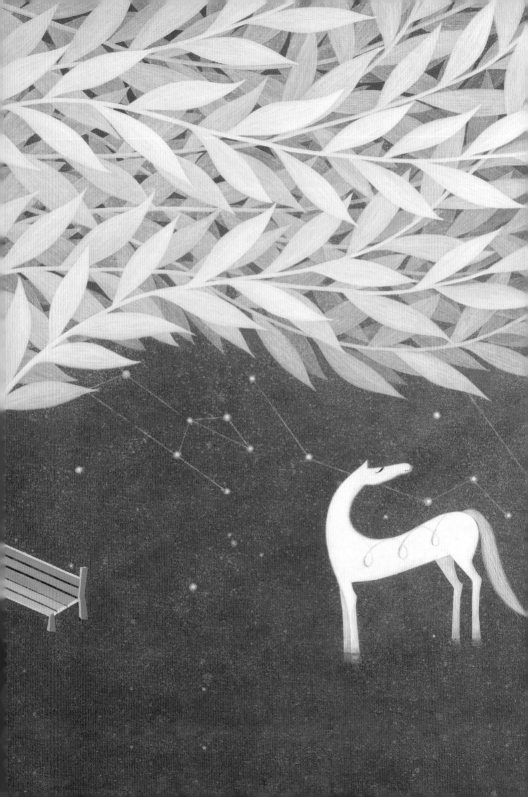

행복이 온다!

행복이 온다!
내게로 사랑이 온다!

서리가 하얗게 내린
저 들판 위에 있는
'소멸' 또한

내년 봄
새로운 생명을 위해
신이 준비한 선물이니

찬란한 태양 아래로
사랑이 오고 있듯

당신에게로
사랑이 가고 있다!

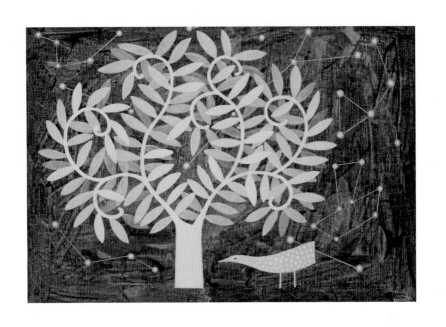

별이 총총히 빛났다.

Stars in numbers were twinkling.

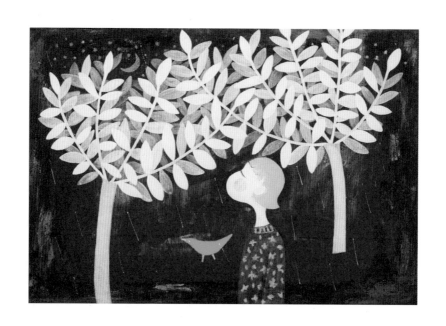

여름밤 반딧불이 하나
살며시 피어 올라
저도 별이 되었다.

One summer night,
a firefly was lighted up and became a star.

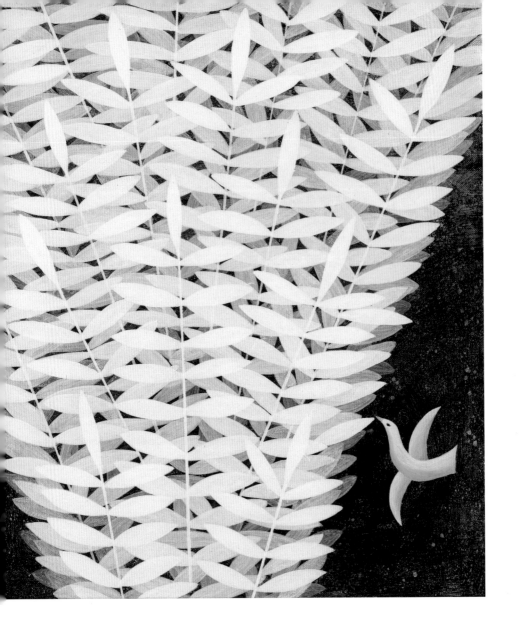

A small bird in my work
that was put aside in my mind,
delivers a word softly with a smile.

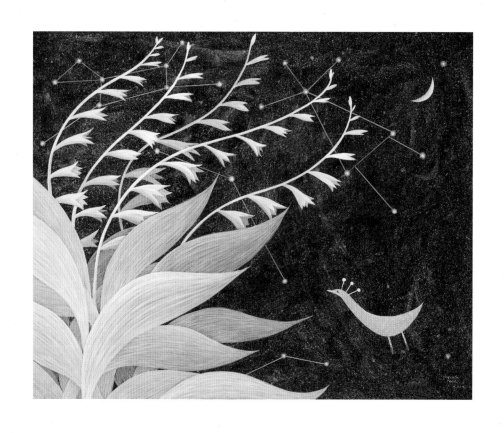

저만치 밀쳐 놓았던

작품 속 작은 새 한 마리

미소 지으며

살며시 말을 건네준다.

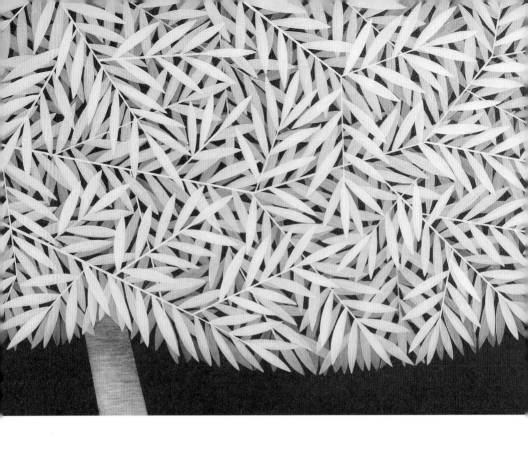

큰 나무 아래

파랑새

먼 길을

날아왔구나.

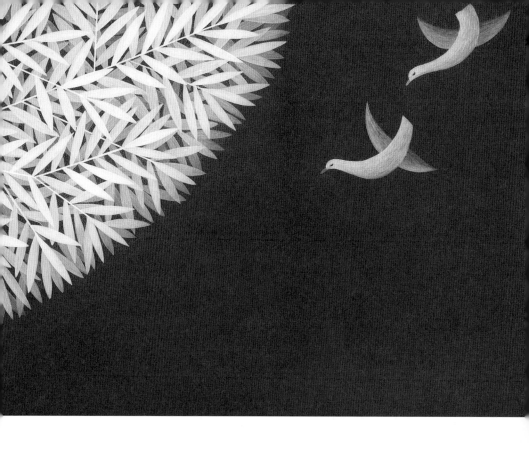

푸르른 하늘을 가로질러

회귀본능에 모든 걸 맡긴 채

살아온 날만큼이나

또 그렇게 살아가겠지.

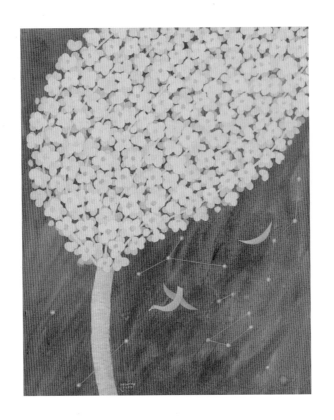

환상의 나래를 펴다.

Open the wings of fantasy.

상념의 바다

Fantasy

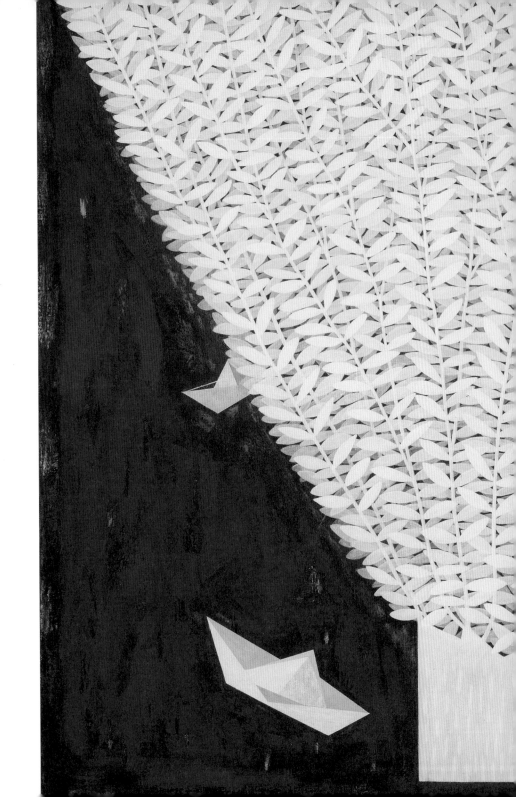

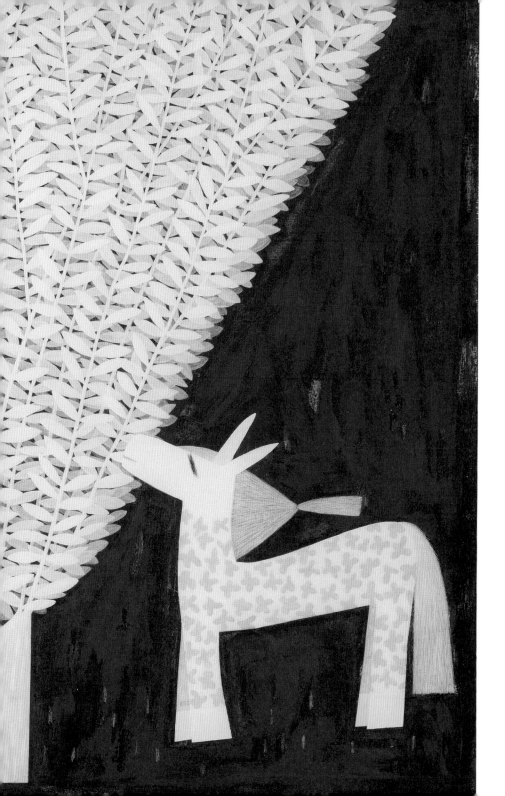

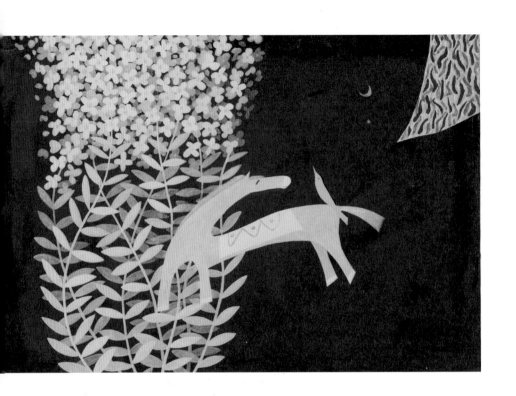

부활을 경험한 나비는 잠에서 깨어
화단 앞 곱게 핀 꽃잎 위로 내려앉고
새는 숲에서 나와 큰 나무 위 꼭대기에서
휘파람을 불며 기지개를 켭니다.

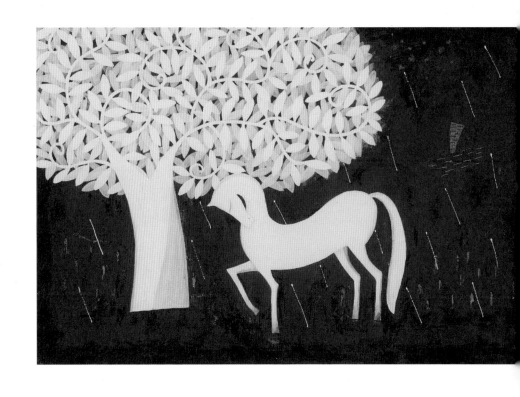

나는 잠에서 깨어
행복을 전하는 전령사가 되기 위해
창가에 맺힌 이슬방울로 곱게 단장하고
파랑새를 맞습니다.

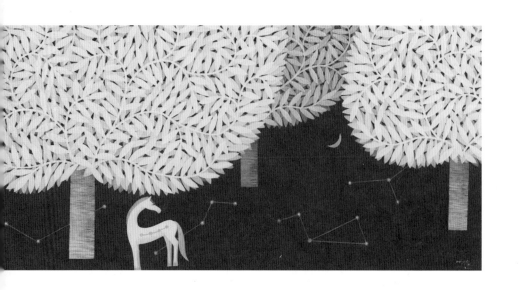

가을이 깊어
겨울을 향해 달려갑니다.

그 겨울 속
행복한 내가 있길…

또 다른 이유로
행복한 내가 되길…

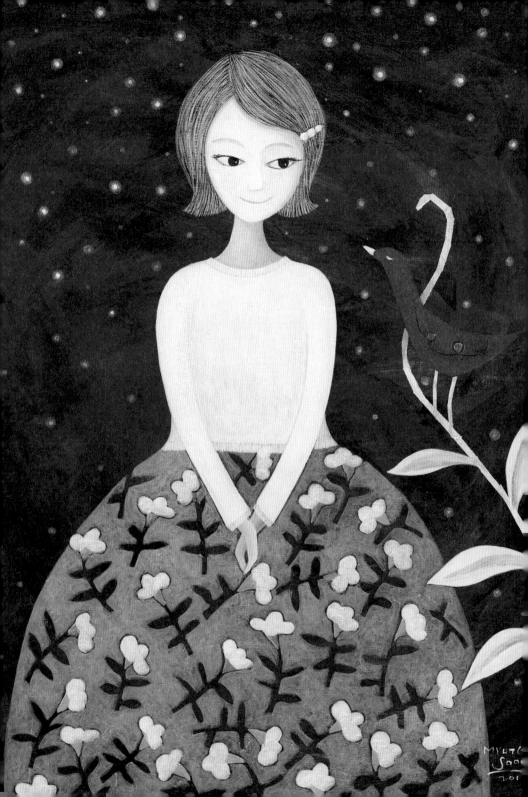

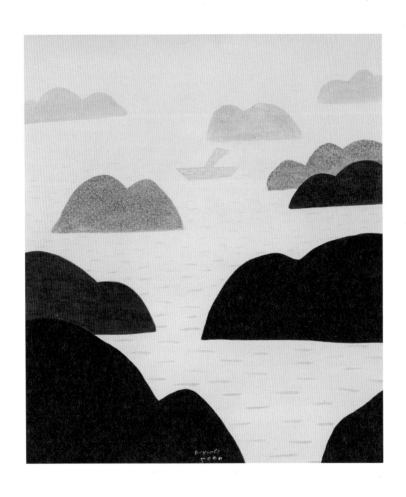

길을 찾다.

Search for a road.

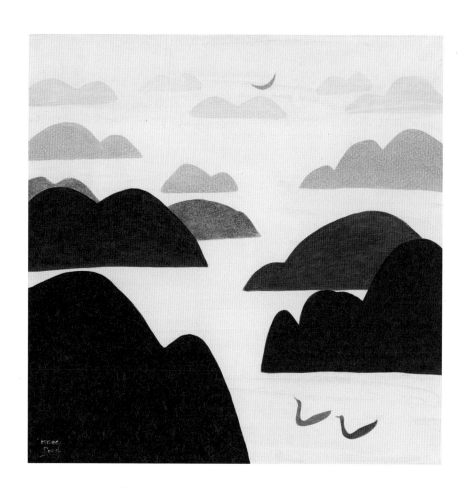

길을 묻다.

Ask for a road.

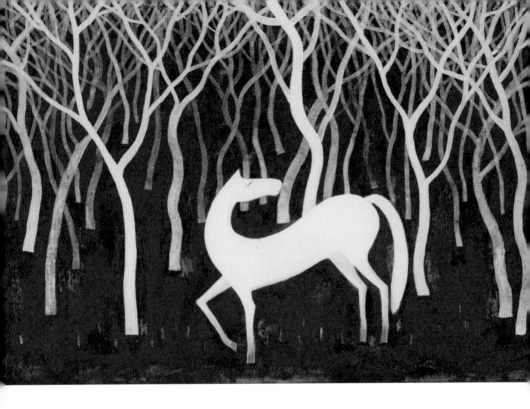

나의 의지와는 상관없이

나를 스쳐 지나는

세월이 있듯

이 겨울

나무는

바람에 낙엽을 떨굽니다!

낮달 하나 덩그러니
푸른 하늘에 떴네.

동쪽 하늘 그 달이
오늘 서쪽 하늘 저만치 갔구나!

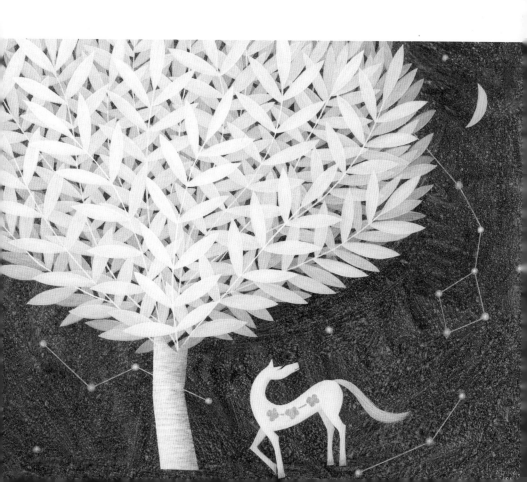

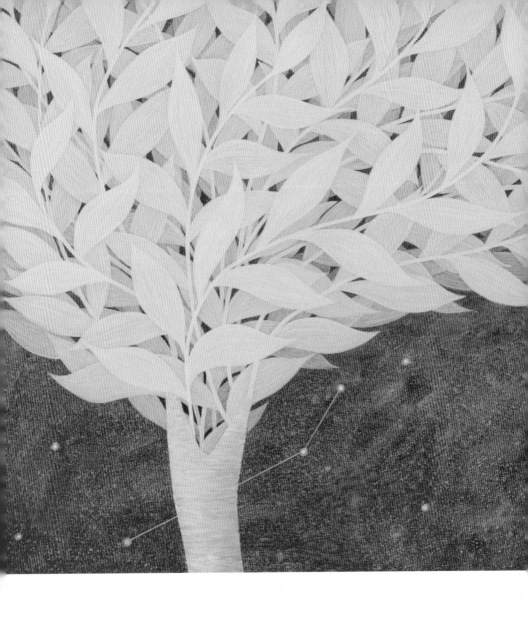

꿈속에서조차 다가갈 길이 없는

내 사랑 그대

My love, no way to come closer even in a dream

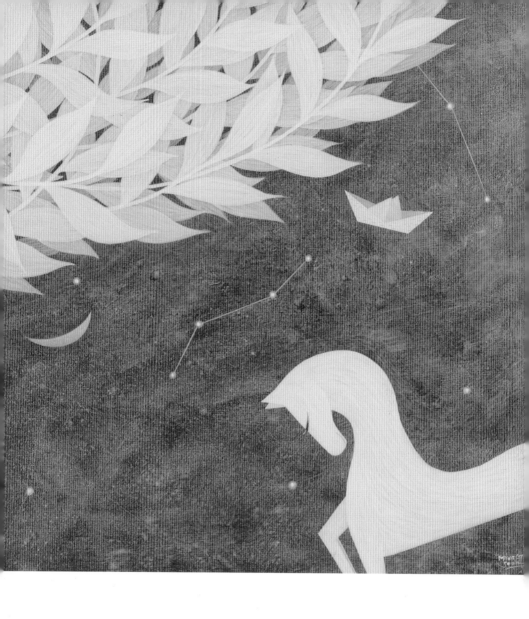

감미로운 목소리도

그저 메아리로 흩어져 찾을 길 없네.

A sweet voice was scattered away into just an echo,
no way to find any longer

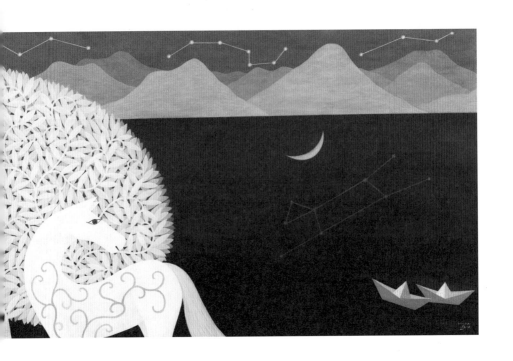

제주, 별들의 바다!

하늘과 바다의 경계가 없는 곳
이만 년 전의 전설
이글거리며
불을 내뿜던 곳마다
산이 있고
그 산 오름 속에 하얀 말이 산다.

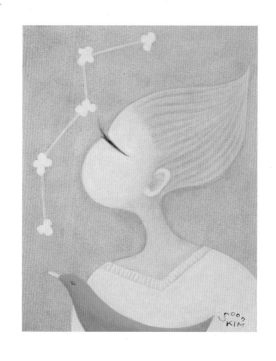

땅 깊은 곳
용암이 바다로 흘러든
누구도 허락한 적이 없는
신비한 동굴이 있고
그 동굴 위에는
또 세월을 건너뛴 사람이 산다.

섬은 바다 위에 떠 있다.

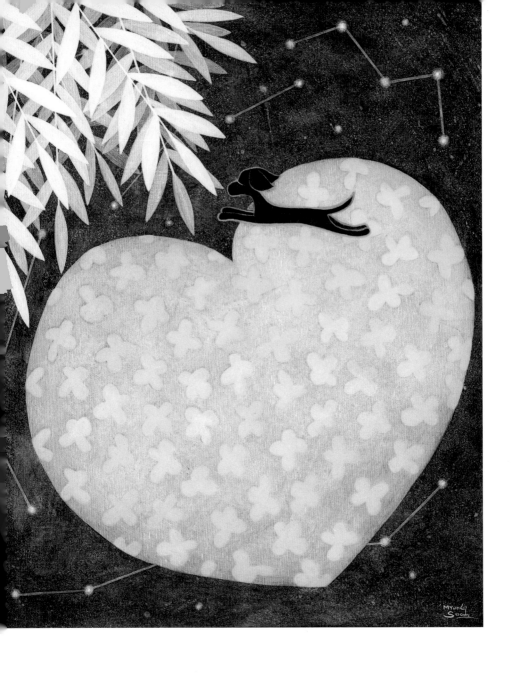

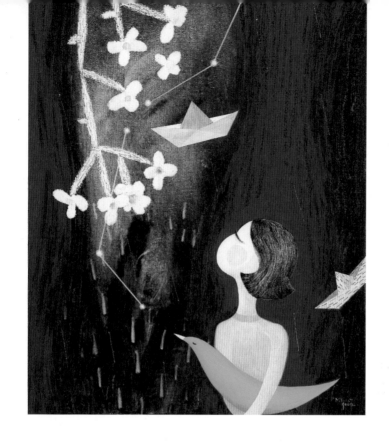

사랑의 전령사가 되어

그는 하늘을 날고 있다.

별도 달도 다 따서

내 사랑

그대에게 가려 하네.

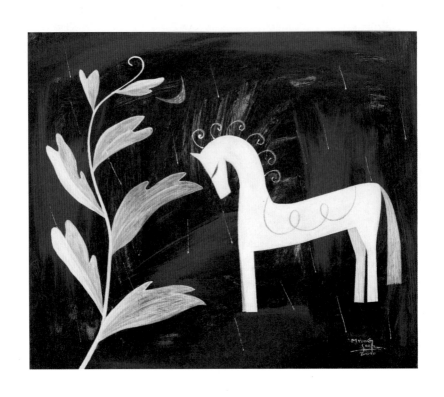

사랑은 언제나 나의 숨결
그 곁에서 가만히 졸고 있네.

Love always is my breath, drowsing beside it.

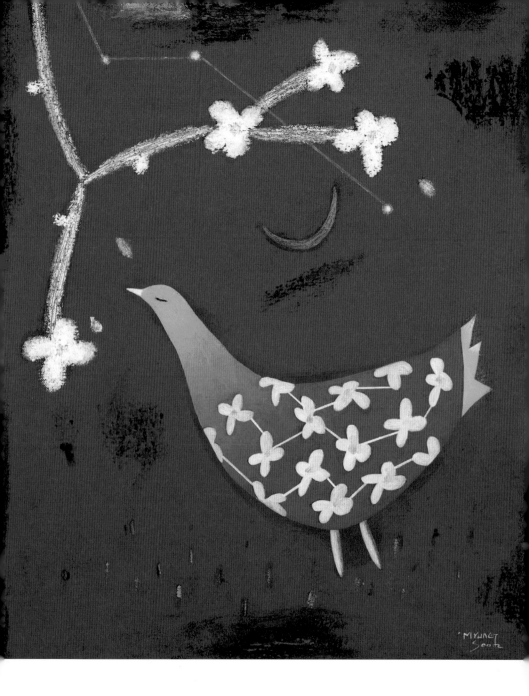

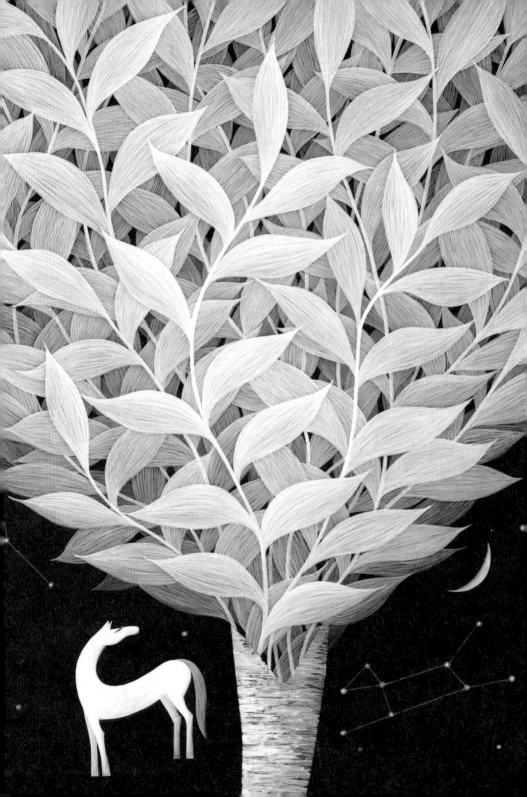

깊고 푸른
밤하늘
별이 반짝인다.

어느 순간
그 별들은
무리지어

하늘을 노닐기 시작했다!

Twinkling stars in a deep inky night sky.
Out of the blue, they began to ramble
about hand in hand.

넓은 바다
그 출렁이는 한 자락으로

With a rolling wave of the endless sea,

나를 감싸안은
그대는 누구인가?

who are you, embracing me?

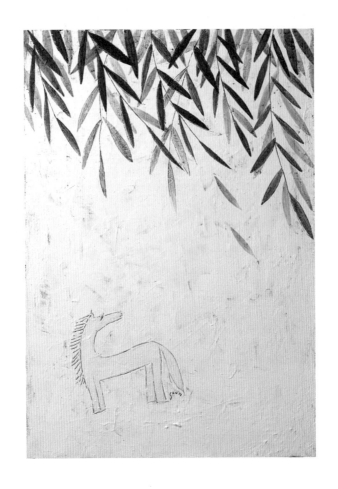

상상이란

The imagination

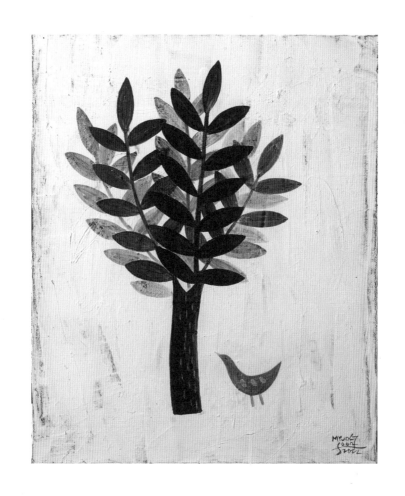

그 어떤 것도 존재하게 하는 것

that enables anything to exist.

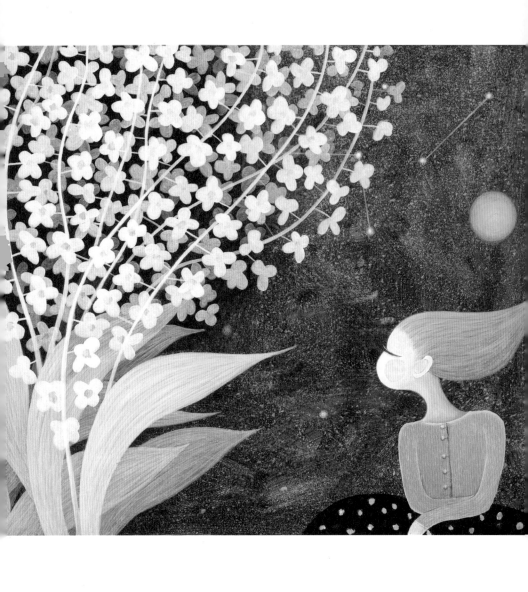

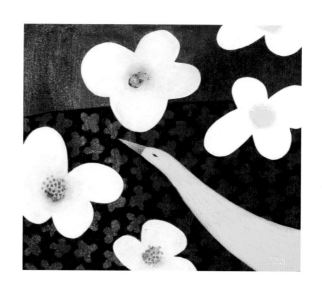

그녀가 오고 있다.
함박꽃을 닮은 그녀가
내게로 달려 오고 있다.
그 순간 모든 세상이 정지되고
쿵쿵 심장소리만 들린다.

그녀의 웃음만 보인다.

봄 마당에
새 생명이 탄생 했네.

냉이
꽃다지
벼룩나물
씀바귀

어린 새싹이
꼬물꼬물
땅을 헤집고
고유한 몸짓으로
세상 밖으로 나왔네.

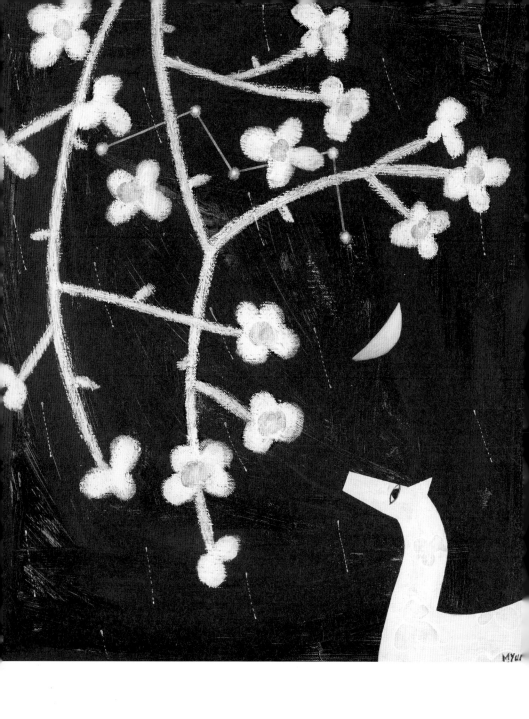

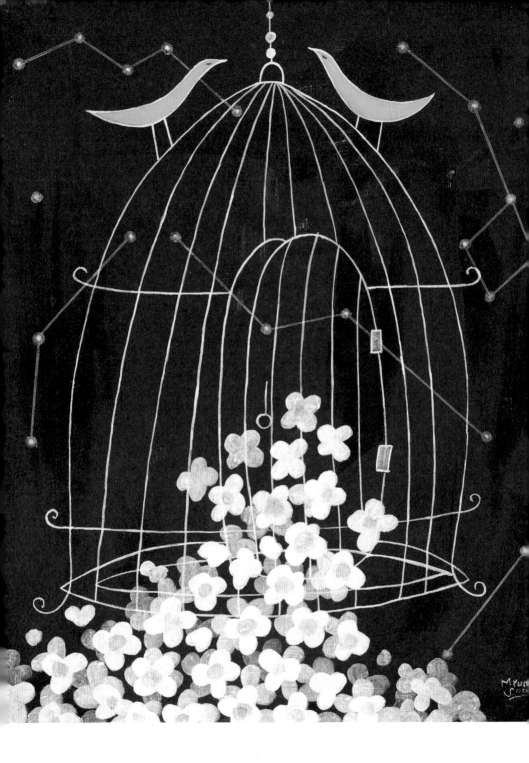

봄이던가 하니

벌써 봄이 왔나 보다.

바람은 아직도 찬데
수선화의 꽃망울이 열리려 하네.

성인의 무덤 위로
넘쳐흐르는
새들의 지저귐도 따사롭다.

일월이
너무 따뜻하여
봄인가 하네!

성질 급한 목련이
계절도 모른 채
삐죽이 나오지만
어쩌려고…

금새
매서운 바람이 불어와
상처를 입힐 텐데

A balmy breeze, the spring is around the corner.
An impatient magnolia is about to develop its buds.
Might get hurt by biting wind.

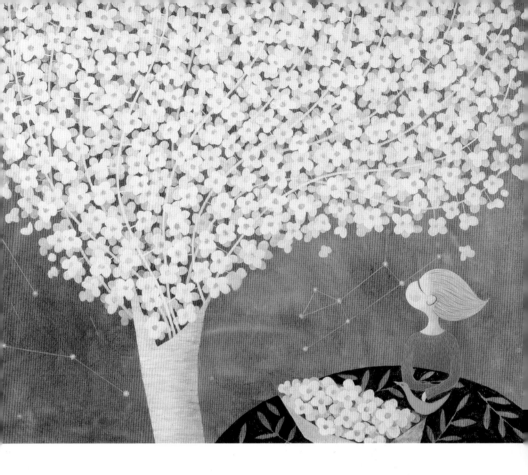

꽃들아!
춘삼월
그 아름다운 계절에
따뜻한 포옹으로 만나자꾸나.

Flowers!
Let's meet in the lovely spring with warm welcoming embrace.

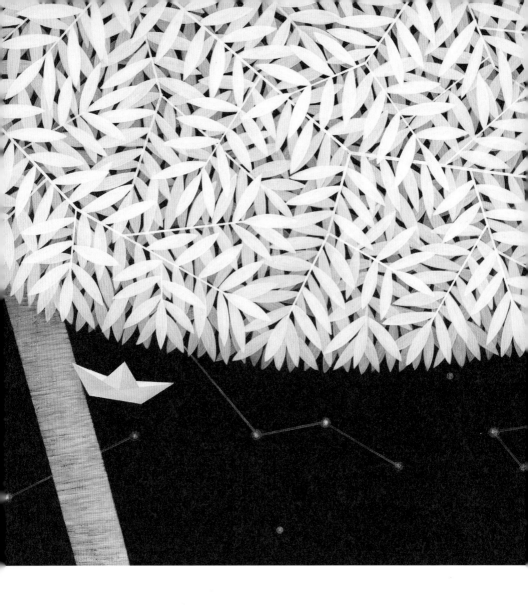

그 밤

너의 빛나는 눈동자와 바람에 일렁이는 하얀 나무

That night, your amazing eyes and a white tree swaying in the wind.

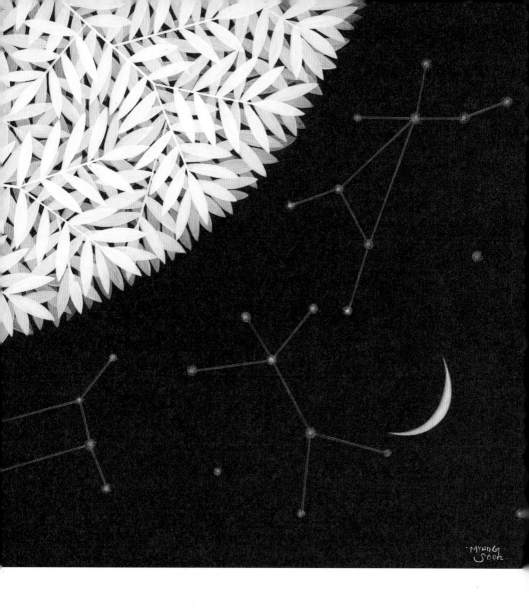

하늘엔

하얀 손톱 달 하나 있었지.

Up in the sky, a white crescent moon was hanging.

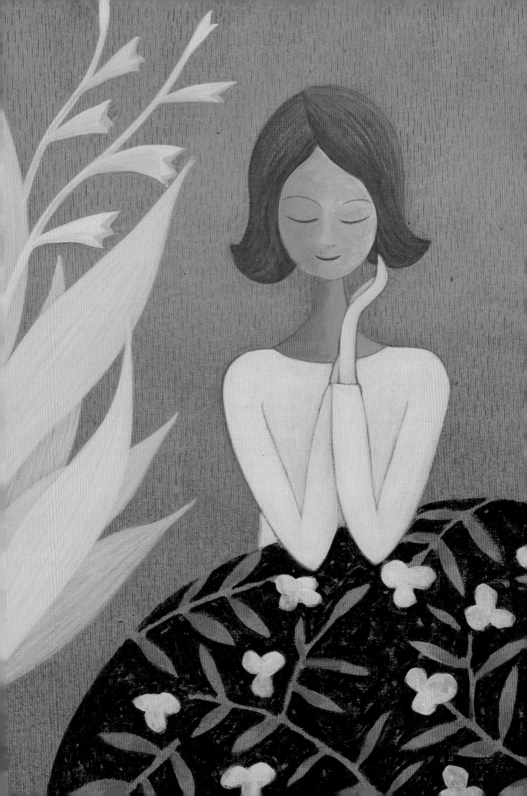

따사로운 햇살 아래
웅크리고 앉은
그림자 하나

누구냐고
물었더니

바로
사랑스런
당신이라고…

A silhouette crouching down
under warm sunlight,
I asked who?
It's you, very lovable...

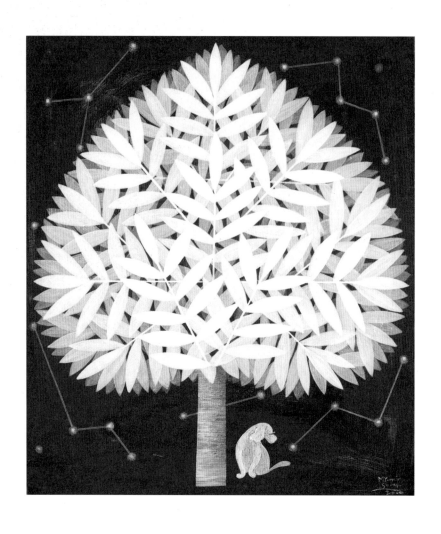

나로 인해 누군가 웃을 수 있다면

If someone can laugh just because of me,

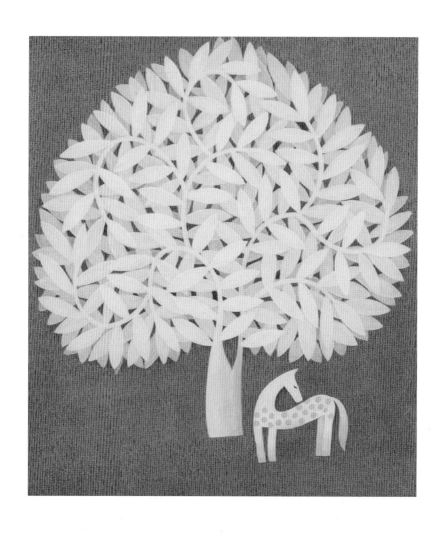

오늘 나는 그 일을 해야만 합니다.

I shall today have to do that.

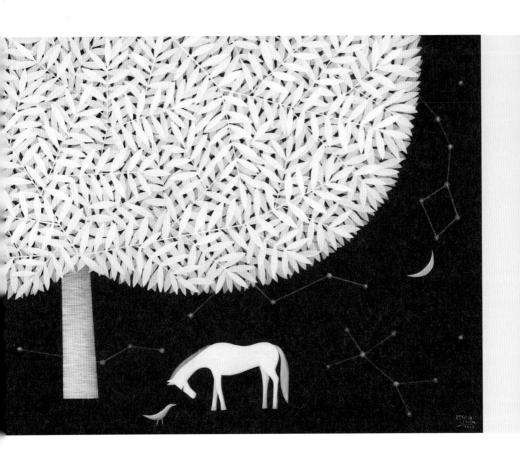

가로등 불빛 아래
앙상한 가지만 남았구나.
길 위를 달리는 자동차들도
어딘가로 부지런히 가고
세월도 덩달아 가고 있네.

Under the light of streetlamp
left leafless branches.
Running cars on the road
are heading diligently for some places,
so the time passes by.

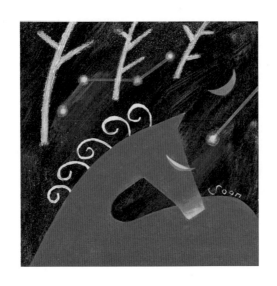

내 사랑 그대

머물다 간 자리

그리움만 맴돌 뿐

At the place my love stayed and left,
only longing for you whirling around.

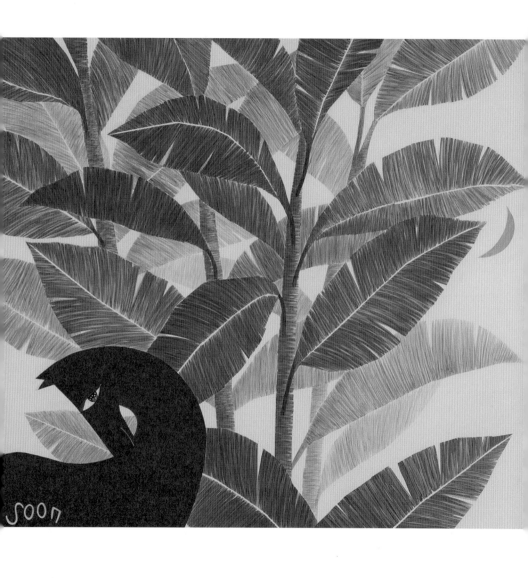

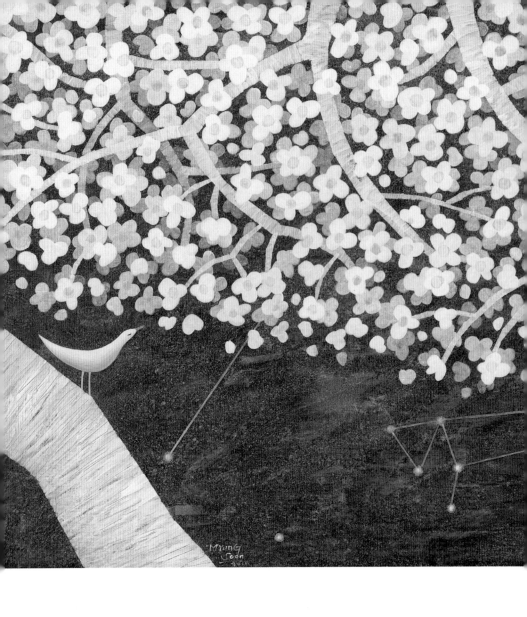

꽃들이 피어나기 시작했어.

Flowers began to bloom.

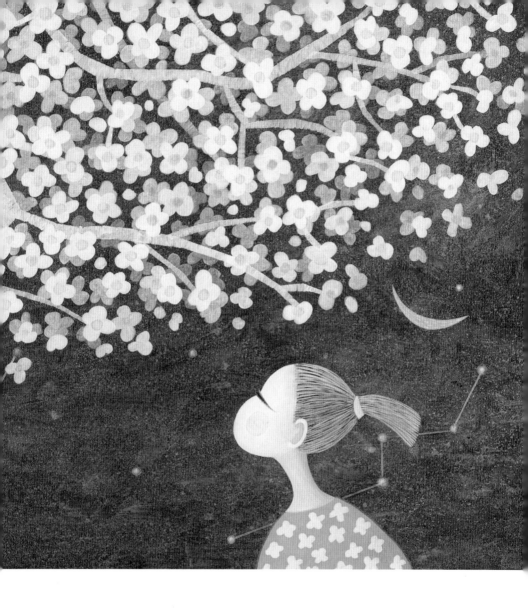

대지가 우리에게 주는 기막힌 선물이야.

Wonderful present from the earth.

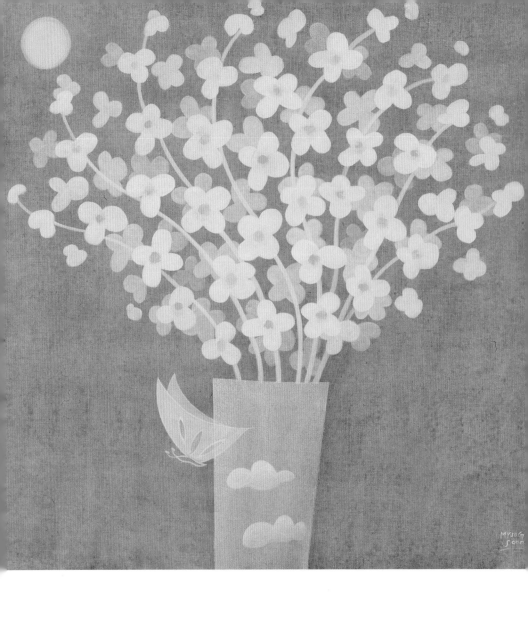

꽃잎 하나!
내 마음 하나!
바람 하나!
설렘 하나!

내 마음엔
'봄' 한 소쿠리

A petal of flower, a skirt of my heart!
A balmy breeze, a sweetness of throbbing!
In my heart, a basketful of the spring.

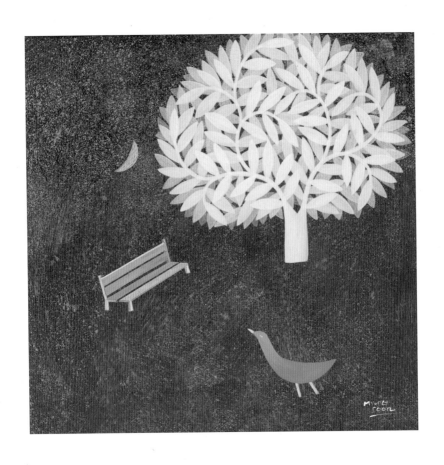

자유로움이란

저 여린 나무 꼭대기에서

사랑을 노래하는

새들의 지저귐과도 같은 것

Freedom is like birds' twittering,

singing of love on top of a soft tree.

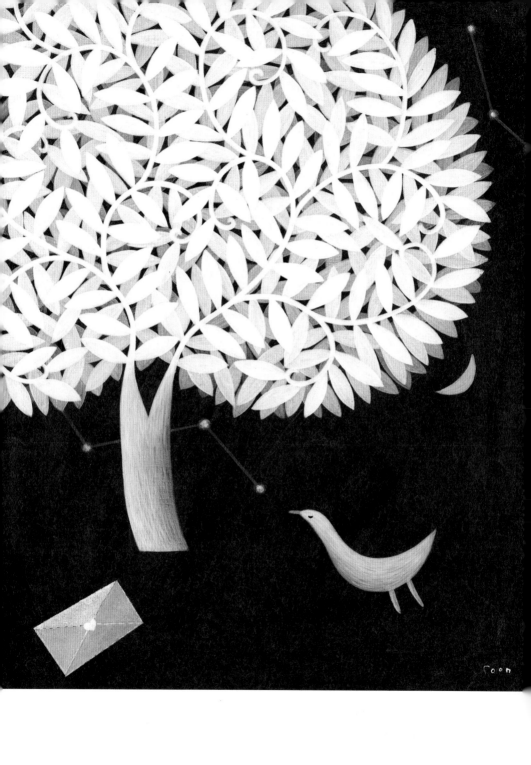

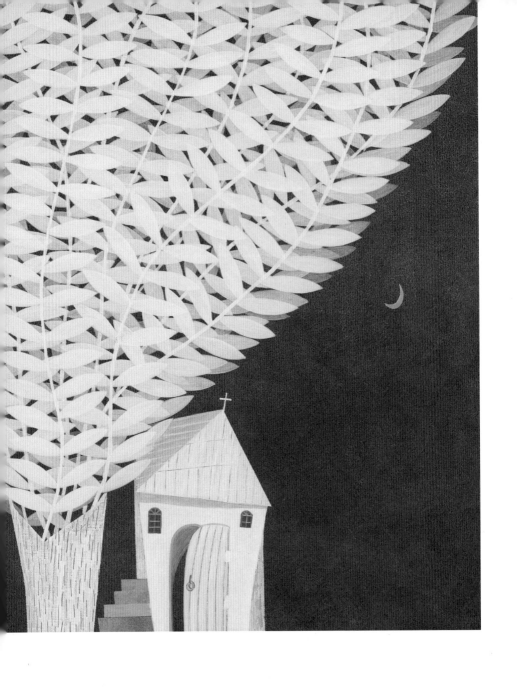

바람!
당신의 목소리는
푸른 하늘
그 청아함입니다.

당신의 몸짓은
영혼을 살찌우는
에너지입니다.

Wind!
Your voice is the elegance of the blue sky.
Your gesture is the energy to make my soul growing.

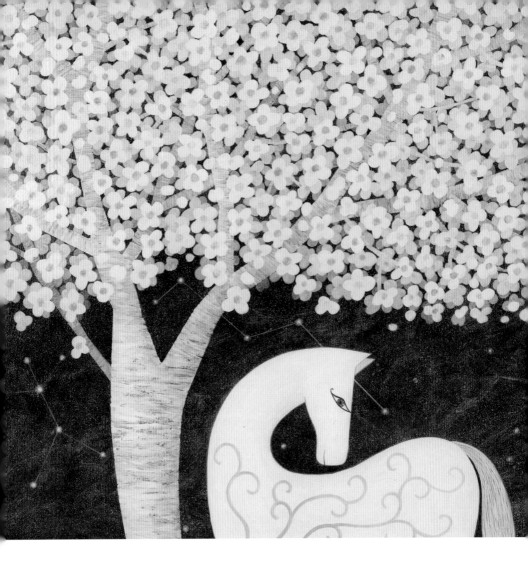

누가 준비 하였느냐
이 봄!

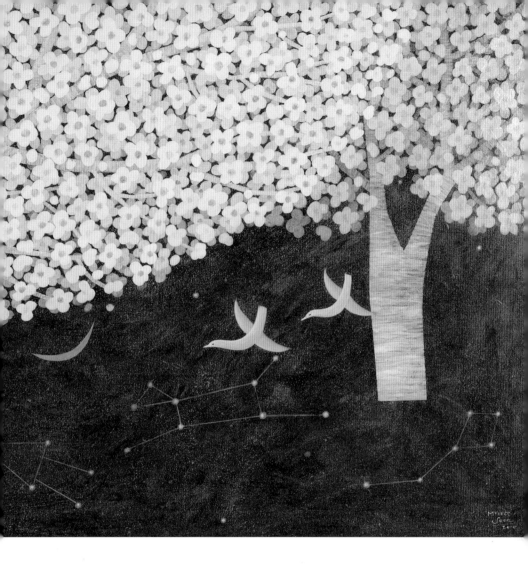

이 아름다운 생명들을

This spring, who prepared these beautiful lives.

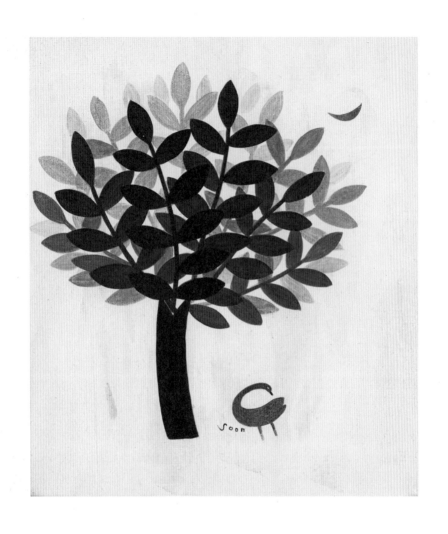

그곳엔 누군가 있다!

Someone is there!

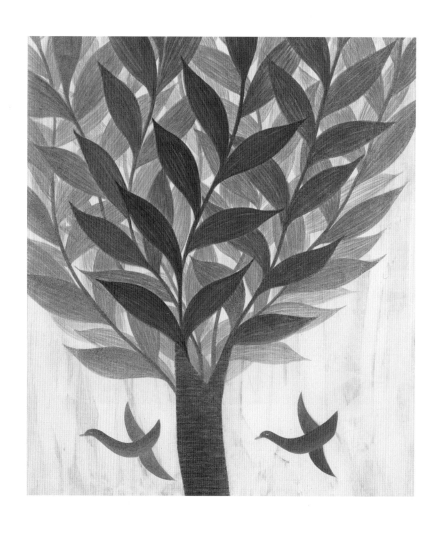

그대 오려는가!

Probably you!

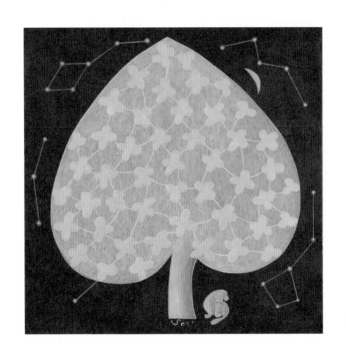

별은 밤마다 바다로 내려와 노닐고

또 다른 전설을 남기고

새벽이 오기 전

깊은 잠에 빠져 든다.

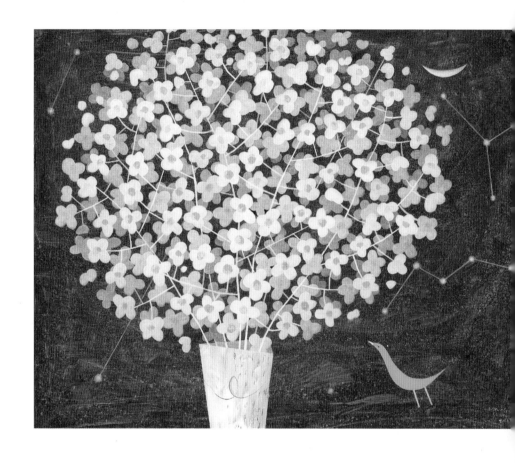

Stars comes every night down to the sea to stroll around,
and fall in a deep sleep before the dawn comes,
as leaving another legend behind.

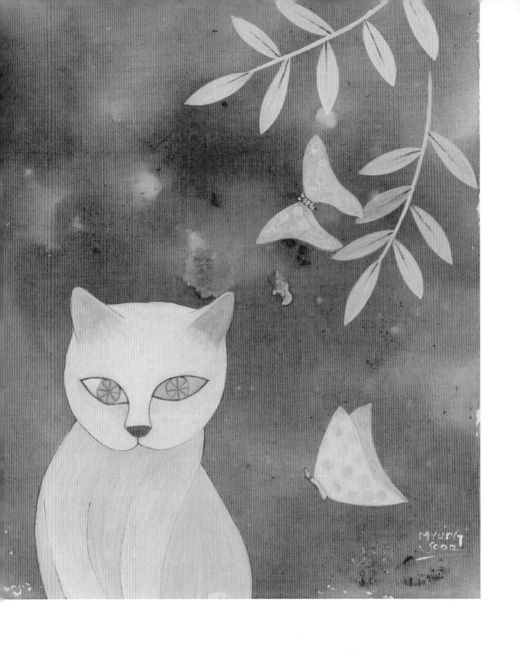

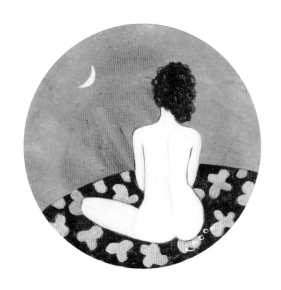

당신의 눈동자 속에는
천사가 있습니다.
우리가 미처 몰랐을 뿐

Angel lives in your eyes,
only we couldn't catch it.

지구 끝에 서서
작은 상념 하나
그렇게 우리가 바라보는 그곳

Standing at the edge of the earth
the spot we look at with a small thought.

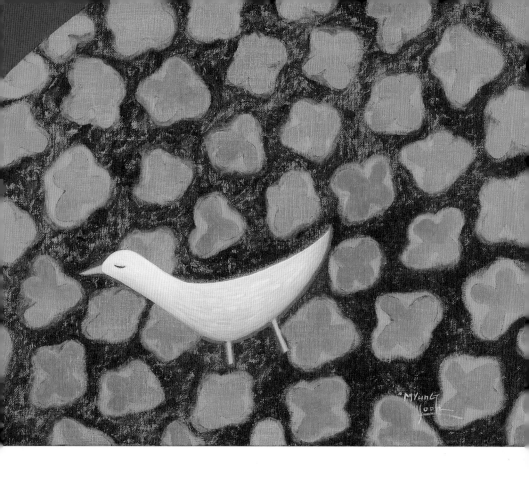

달 하나!
눈부신 태양 하나!
외로운 새 한 마리!

A moon, a dazzling sun and a lonely bird.

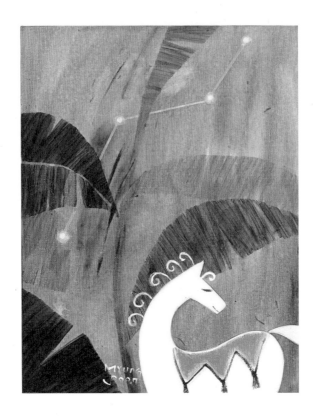

기억의 보물창고를 열다.

Open the repositorium of memory.

기억의 저편

Remembrance

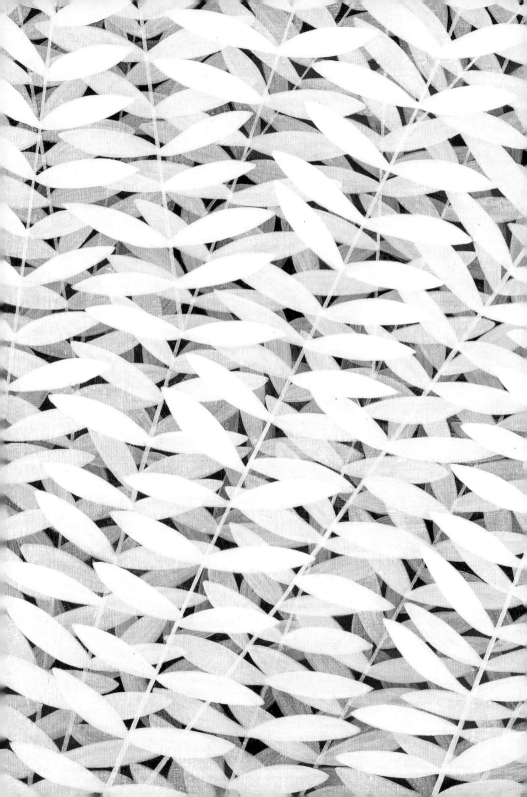

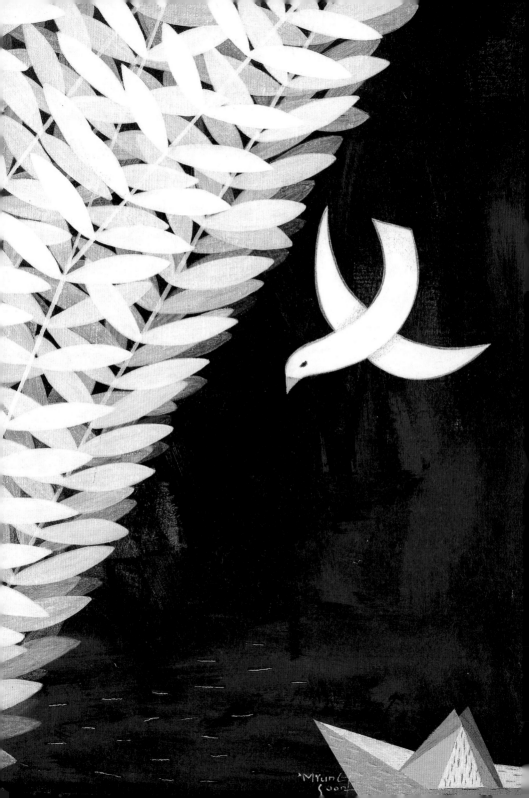

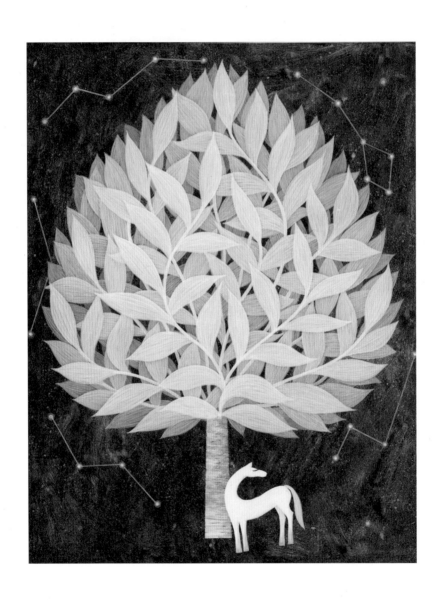

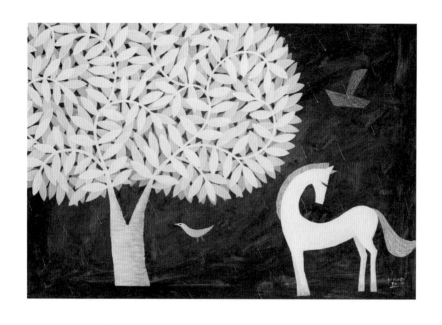

나의 나무는
새로운 생명을 잉태하는
생명의 근원이다!

The tree of me is the origin of lives
that conceives a new life.

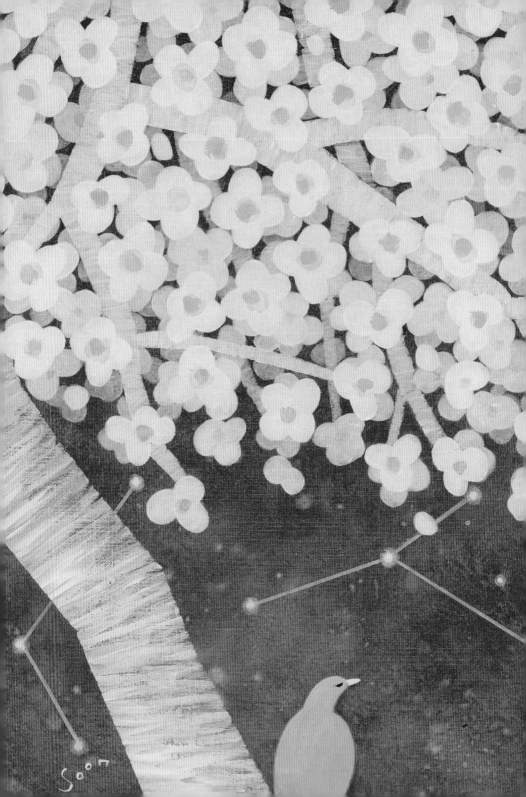

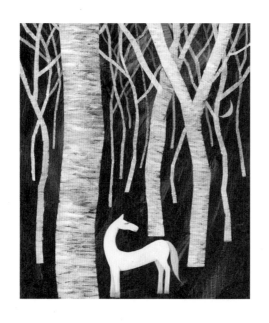

바람이 부는 날엔
나도 바람이 된다!

On a day wind blows, I become assimilated into it.

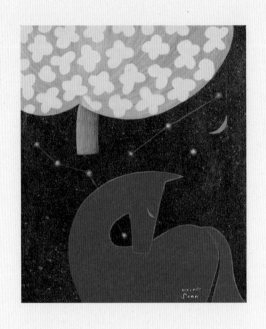

이 좋은 날에
오늘 같은 행복한 날에
무엇 하고 있냐고

On this brilliant day, on this happy day like today,
what am I doing?

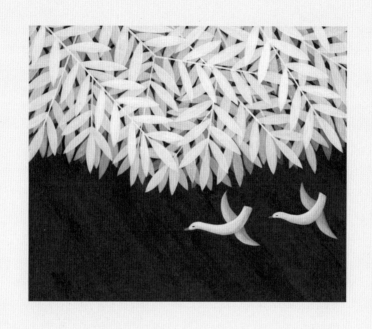

난 그저

작은 미소로

답할 뿐

I just answer back with a little smile.

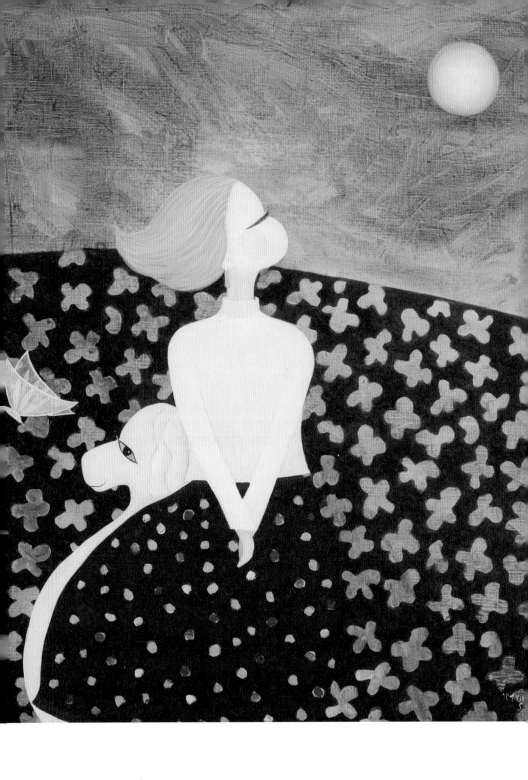

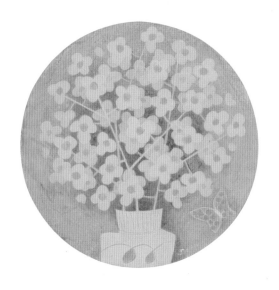

오늘
동그라니 큰 달이 떴네.
오늘이 보름인가?

Today, a big round moon is rising in the sky.
Should be the middle of the month?

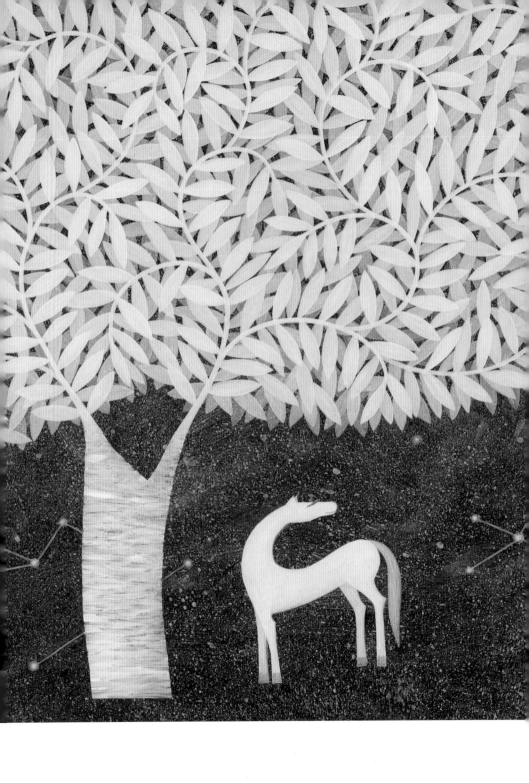

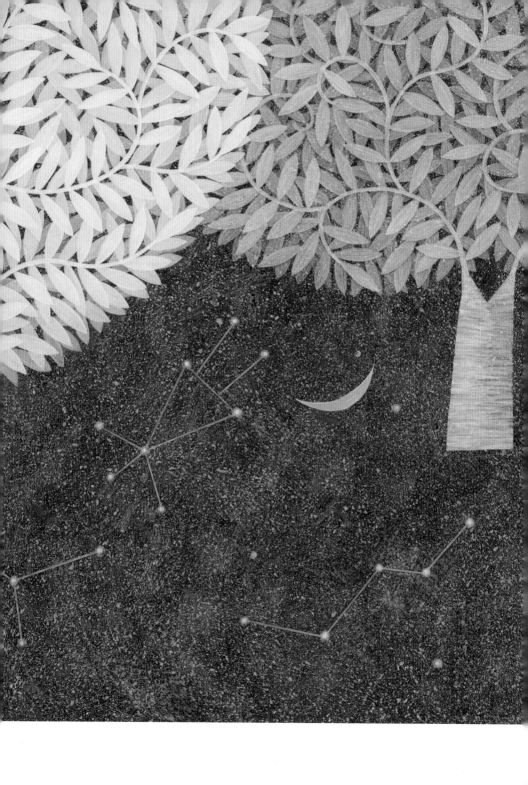

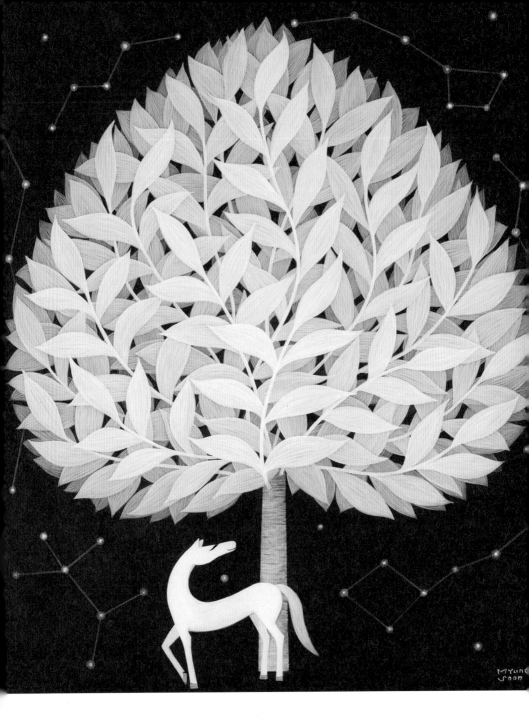

나의 나무는

외부로부터 나를 지켜주는

수호신이다!

The tree of me is the guardian angel,
who protects me from the outside!

그리웁다 못해
당신에게 달려갑니다.

살가운 바람을 가르고
짙푸른 바다를 건너
순백의 생명나무
그늘 아래로 달려갑니다.

언제나 그곳
사색의 정원엔
그대의 향기로 가득합니다.

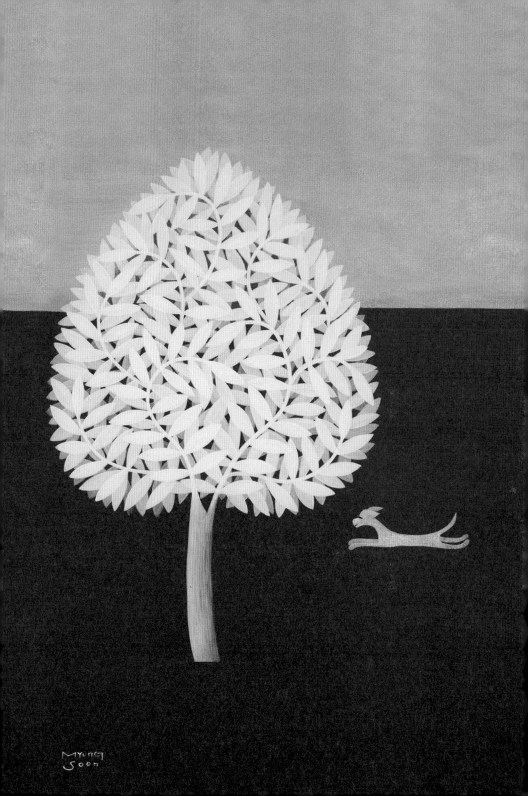

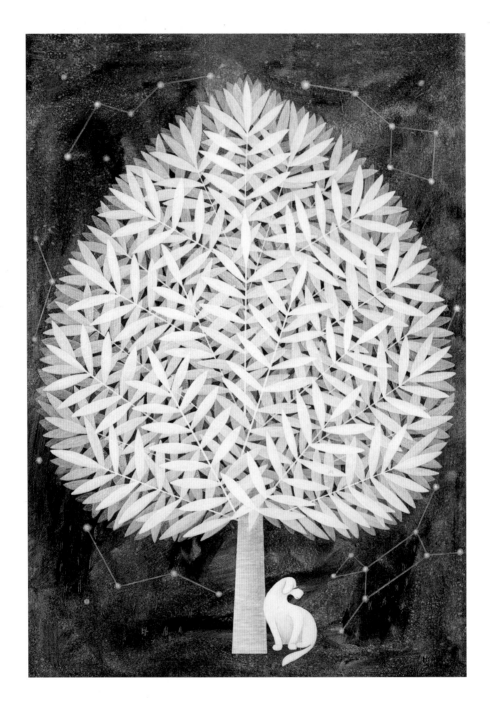

그대가
그립다 못해
눈물이 납니다.

Tears come to my eyes,
failed to bear my mind of missing you.

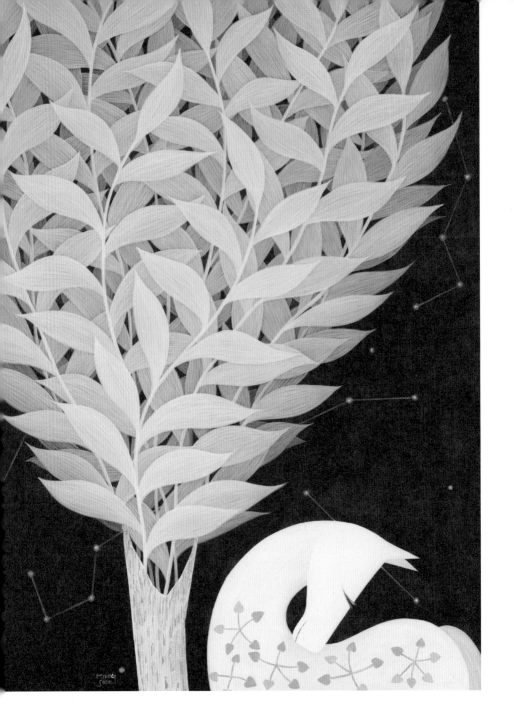

사랑은
내 눈물 속으로 흐르고

그리움은
하늘의 별이 되어

세월 속에 묻혀
어떤 이의 가슴속
작은 별 하나 되었네.

Love is streaming in my tears,
longing for someone becomes a star in the sky.
And a tiny star revives in his heart as buried in years.

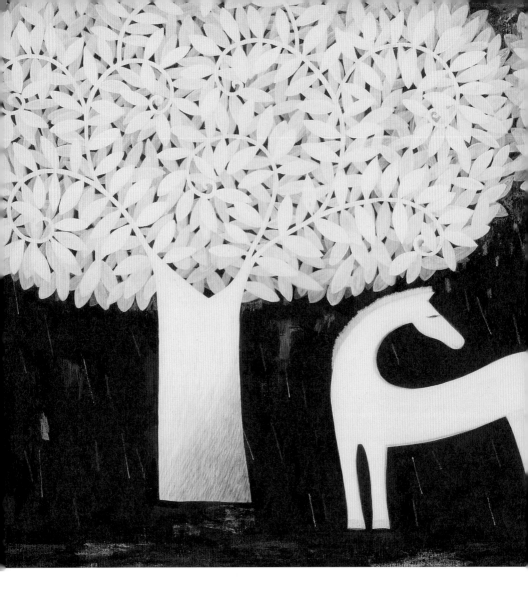

내가 너에게
생명을 불어넣고 있었어.

I was breathing a breath of life into you.

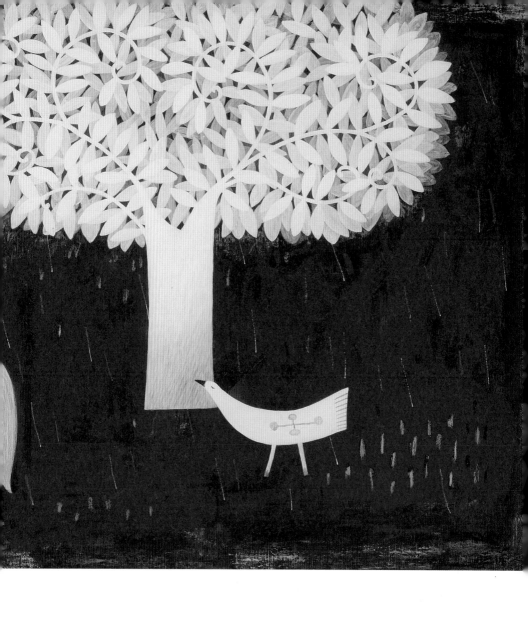

아무리 고달프다 해도
살아 있다는 건 축복이야.

It's a blessing to be alive, no matter what you're tired out.

태초에 있었던 것

현재 우리가 있어 증명한
무한의 세상!

동화 속 메텔이
안드로메다 별을 찾아나선 것처럼
무한의 세상에 살고픈
상념
그 상념들

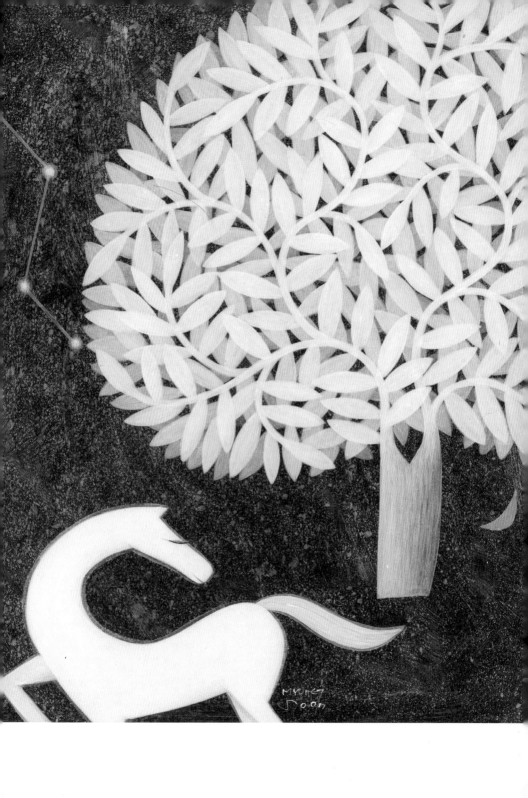

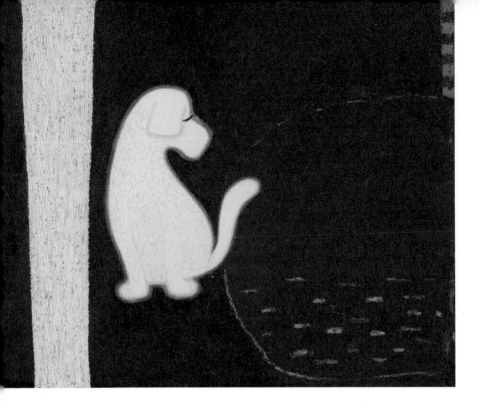

그대가 그리워 너무 그리워

사랑도 병이려니

I miss you so much,
it could be a lovesick.

그대 떠난 빈자리
그리움만 남는다.

The blank part of my heart where you left away
is filled with sorrows of longing for you.

높이 나는
저 새들도
처음엔 어린 날갯짓도
있었겠지요.

그 서툰 날갯짓을 넘어
우아하고 멋진 비행을 하면서
그 아래 세상을 내려앉아
쉴 둥지를 찾겠지요.

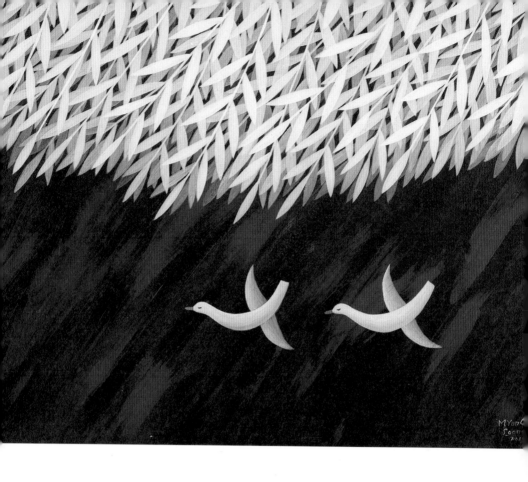

짝을 기다리는

설렘에

그리움에

또 다른 날갯짓을 하겠지요.

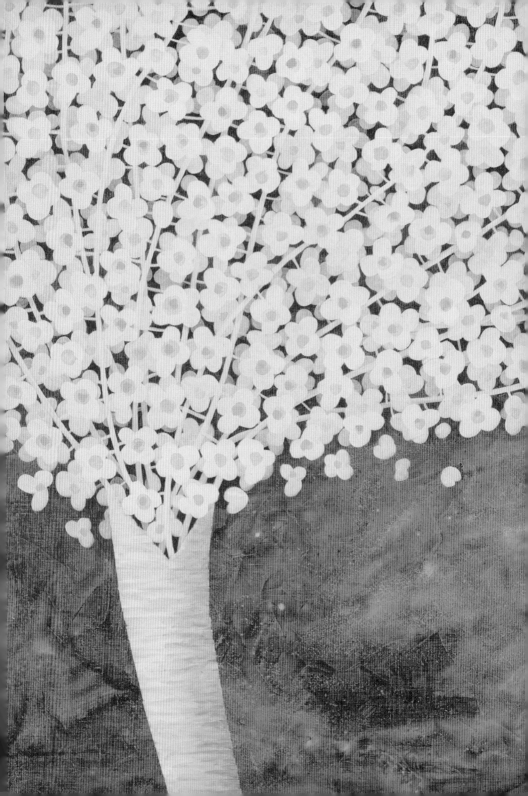

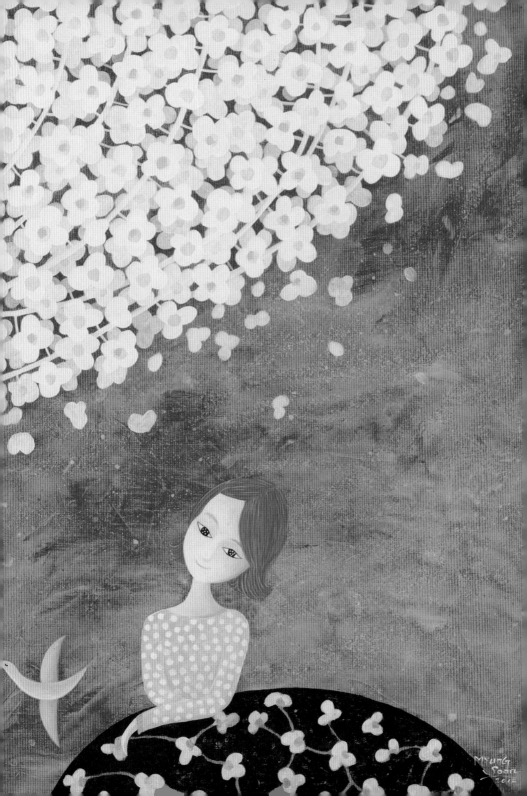

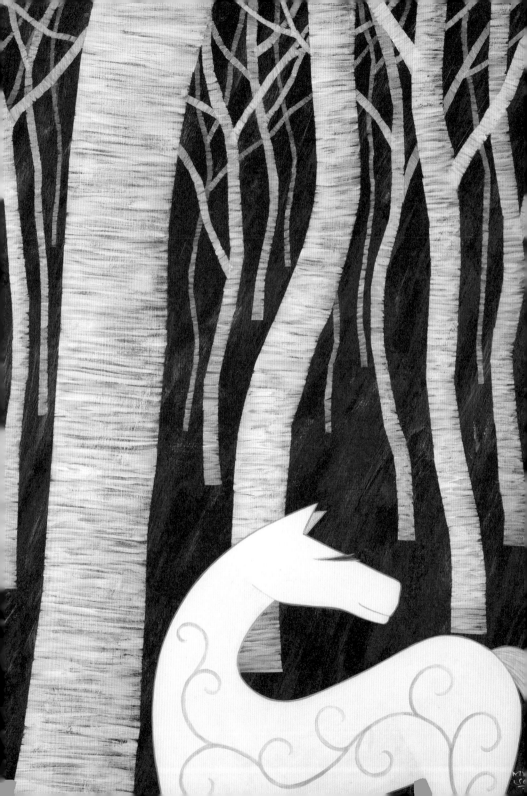

흐린 날
구름 사이로
가을이 깊어 가네.

휘리릭 나뭇잎 하나
나의 발등으로 내려앉네.

그대는 누구인가요?
그냥
바람결에 온 건가요?

그는 이렇게 말했다.

그냥
그냥
쉬어가려고…

어떤 날에
어떤 이들을 만나면
그건 인연이었다고 생각하세요.

꼭 만나야 했을
그러다 누군가가 마음속에 있다면
운명이라고 생각하세요.

When you meet someone on some day,
just think it's decided from the past life.

When someone pops up in your mind whom you should've met,
you would think it's your destiny.

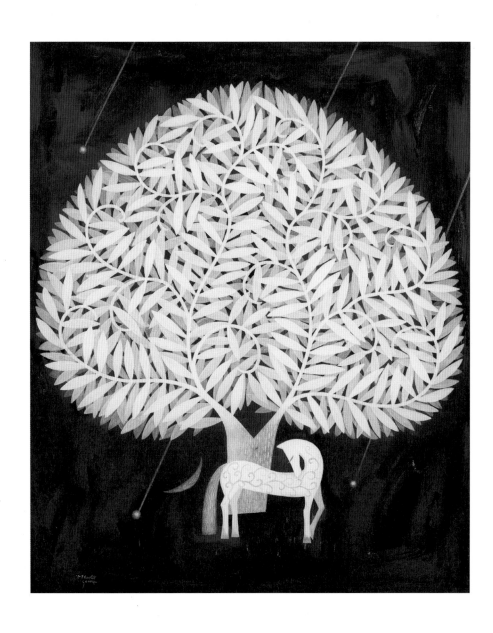

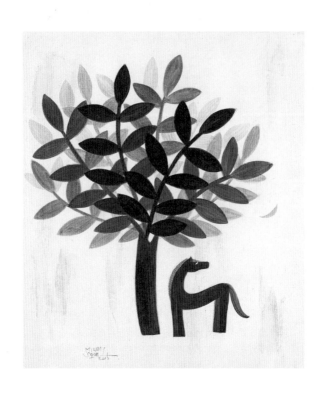

같은 곳을
같이 바라 보고 있었어.

We were looking at a same spot together.

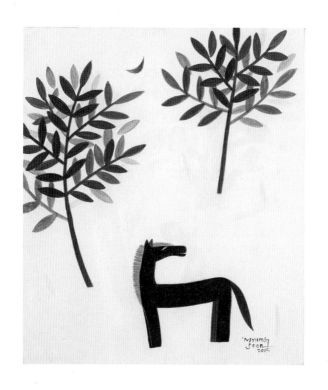

그리움이
내게로 너에게로 맞닿아
하얀 세상으로 변해버렸어.

It turned the whole world into white
that the missing heart touches you and me.

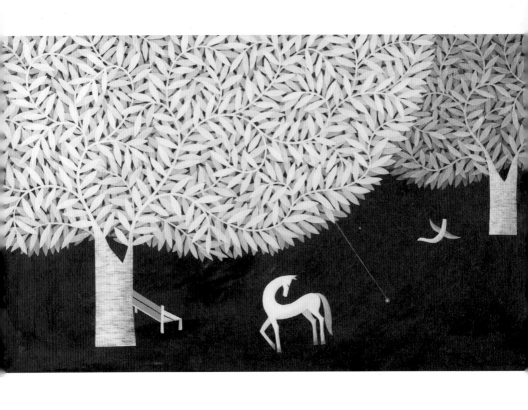

아무리 거부해도
만물은
자연의 법칙대로 살아간다.

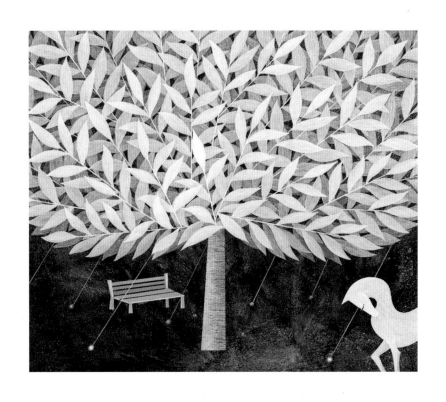

나는 너에게
무엇을 하였는지 알지 못한 사이에
너에게 상처를 입혔구나.

그대가
거기 있어
내가
거기로 갑니다!

You're there, so I come to there.

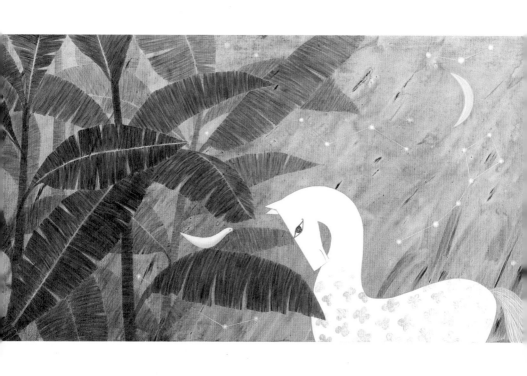

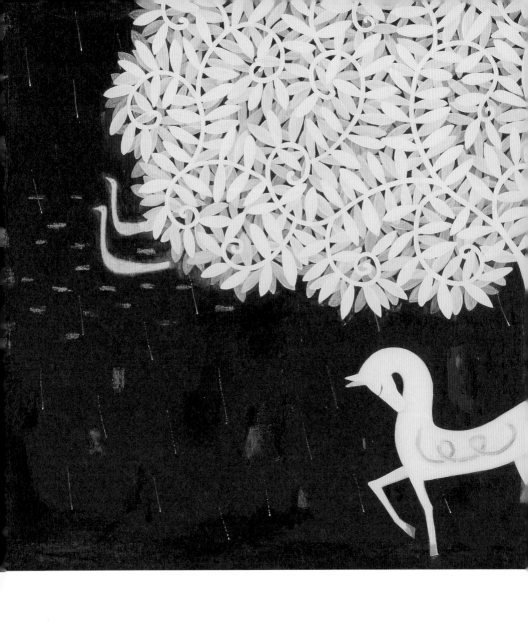

나의 나무는 흔들림 없는 굳은 내 의지다!

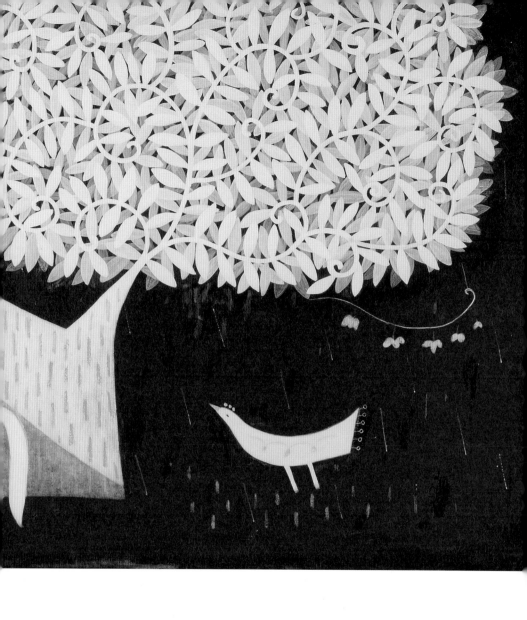

The tree of me means my strong will that never be shaking.

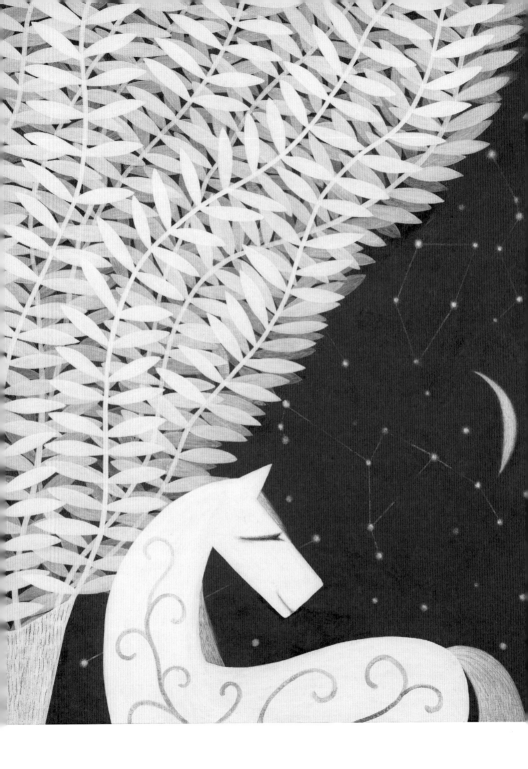

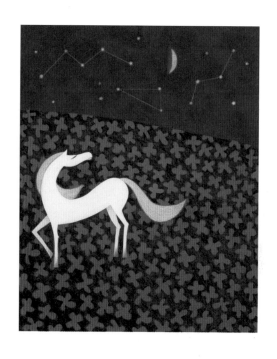

그리움은 하늘의 별이 되고
외로움은 추억의 그림자가 되네.

Missing heart becomes a star up in the sky,
and loneliness becomes a shade of memory.

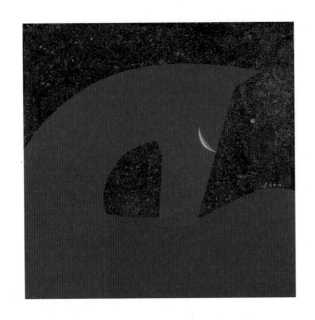

오늘
그대가 그리운 건
또
무슨 사연인지…

That I miss you today accidently,
it could be another story…

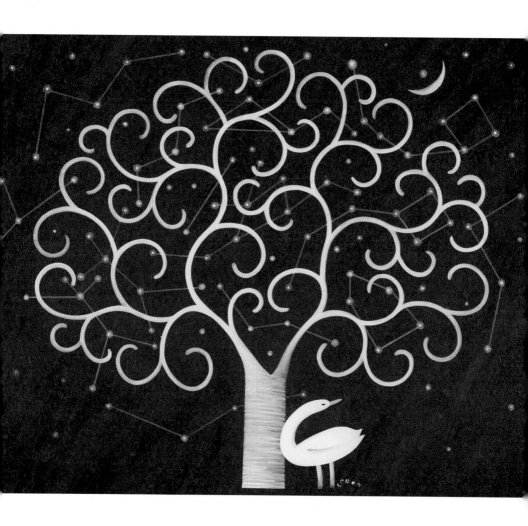

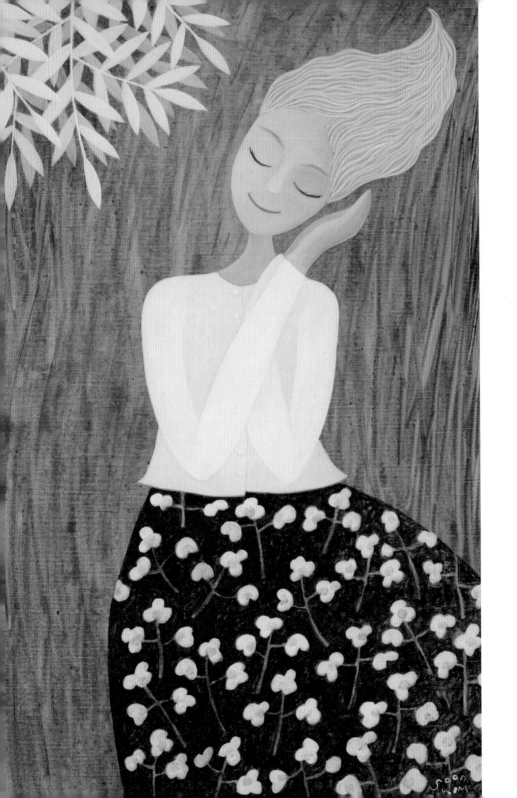

어느새
여인으로 성숙한
그대는
싱그러운 새로운 생명을
움트게 하는
봄! 그 자체입니다.

얼마나 많은 이들의 가슴을
설레게 할까요?

얼마나 많은 새들의 노래 소리로
칭송을 받을까요?

그 여인은
바로 당신이랍니다.

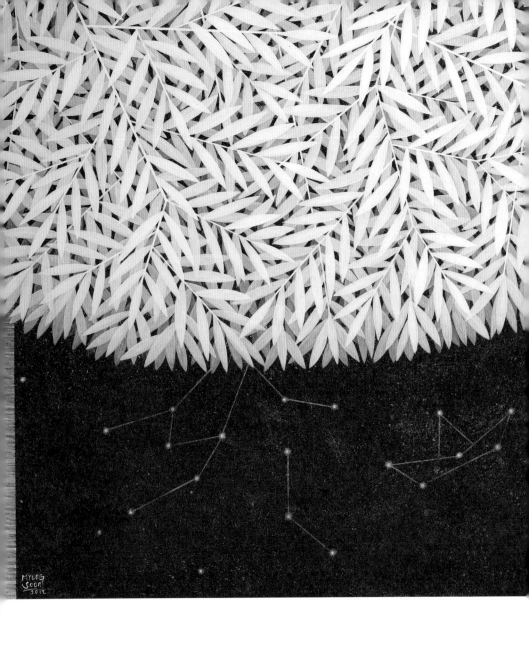

넌 별이야, 빛나는 저 밤하늘의 별이야

You're a star, that is twinkling in the night sky.

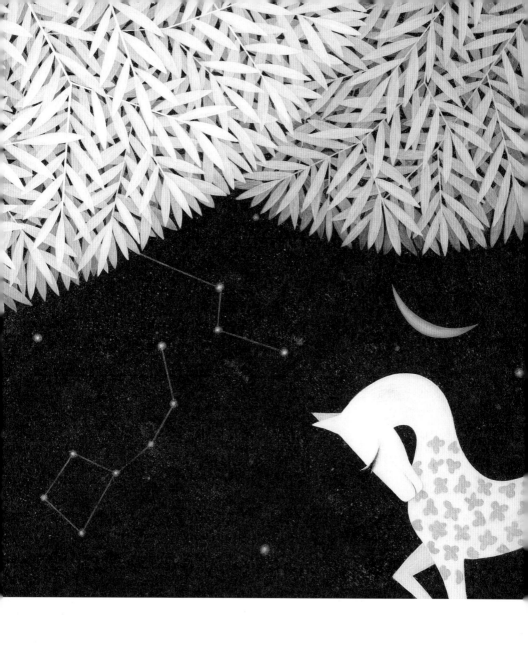

난 달이야, 밝은 빛으로 모든 이를 따뜻하게 품어주는 달이야

I'm the moon, that is keeping everyone warm with bright light.

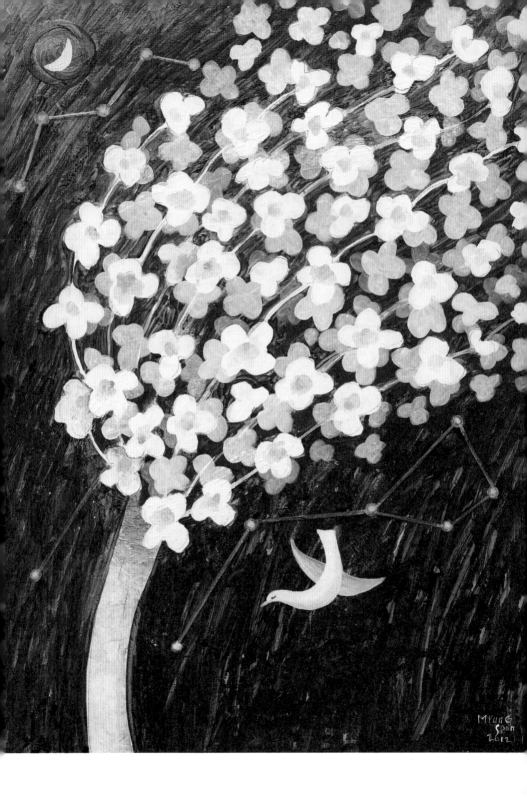

살그머니 다가선 그대가

어느새

푸른 하늘이 되고

커다란 나무가 되어

그 하늘을 가로질러

큰 나무 아래에서

오늘도

또 다른 꿈을 꾼다.

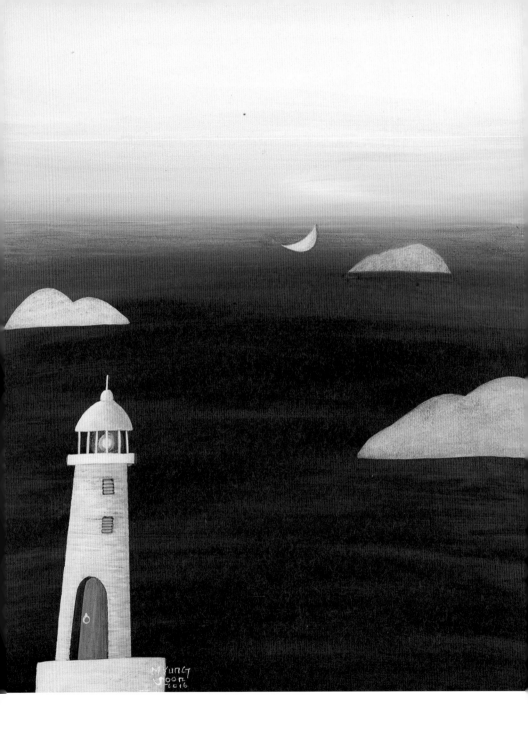

나뭇잎의 속삭임

여린 눈동자

풀잎에 물든 마음

내내 두근두근

Whisper of leaves, tender eyes.
My heart dyed by grass, beating all the time.

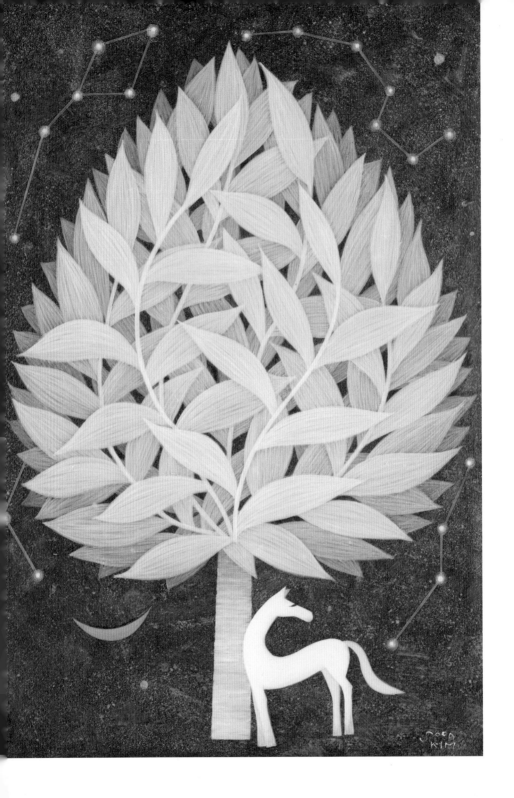

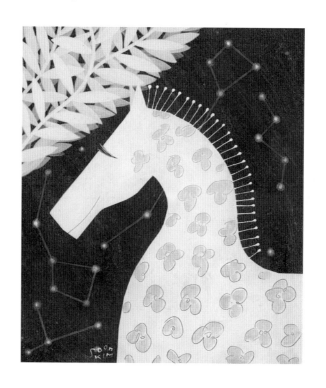

내 영혼의 빗장을 풀면
살며시 내 안으로 들어오는
작은 속삭임 하나
'오늘 그대가 있어 행복합니다'

A tiny whisper softly sliding into inside of me
when I off the latch of my soul
'Happy to be with you today.'

누군가에게

사랑해요~ 라고 말하세요.

그럼 또 다른 메아리가 되어

내게로 와서

사랑한다고

무척 사랑한다고

말할 테니…

Say 'I love you' to someone.
It will echo back to you "I love you so much."

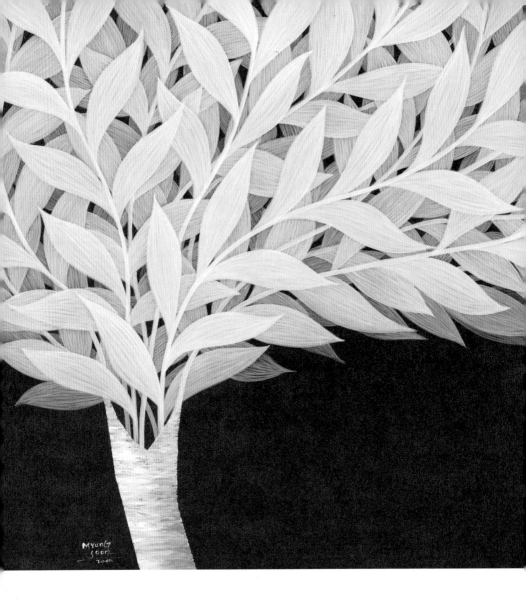

새들의 지저귐과 살랑이는 나뭇잎이 있어

행복한 오늘입니다.

Happy is today
with music of the birds and gently whispering of leaves.

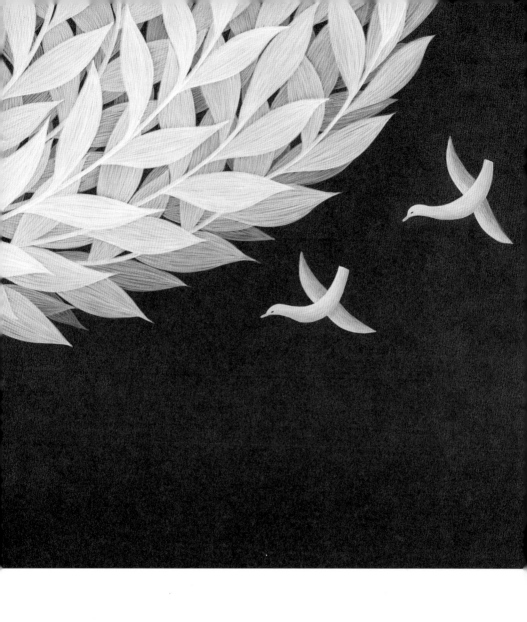

내면이 슬프면 그림을 그릴 수 없습니다.

마음이 아파서 눈물만 나기 때문입니다.

Can't paint when my heart sad.
Only tears come into my eyes as my heart hurts.

꿈의 여행을 떠나다.

Depart a journey of dream.

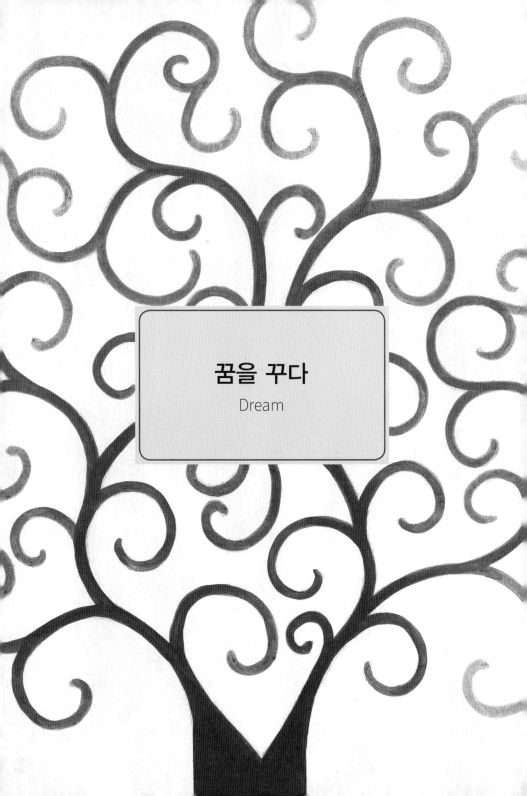

꿈을 꾸다

Dream

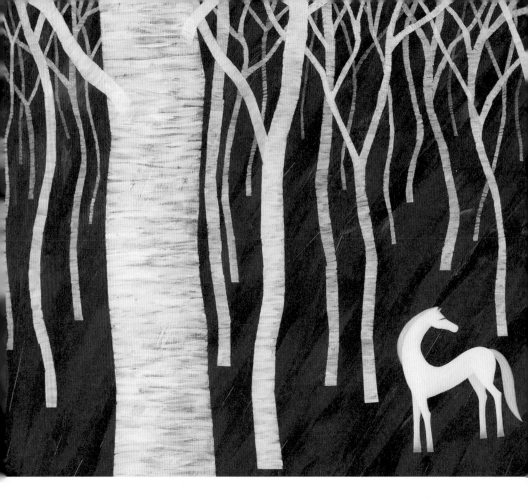

꿈꾸듯 아름다운
자작나무 사이로 그대가 옵니다.

가슴이 아리도록
그리웁던 그대가 옵니다.

There you come through the beautiful birch trees like dreaming,
there you come whom so much I missed as my heart burnt.

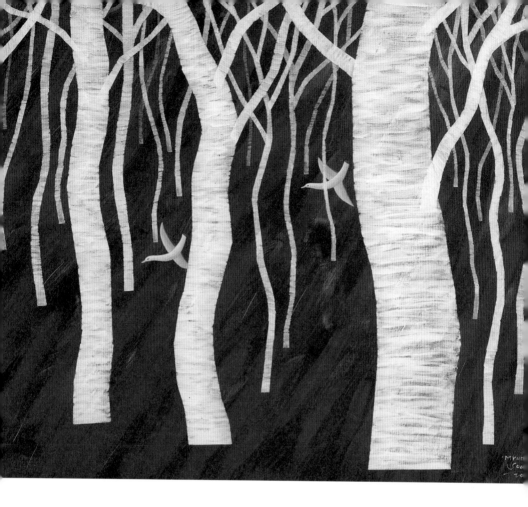

환한 숲 자작나무 사이로

그리움이

사랑이

행복이 옵니다.

그대가 옵니다.

Through the birch trees in the bright forest, there you come.
Missing heart, love and happiness.

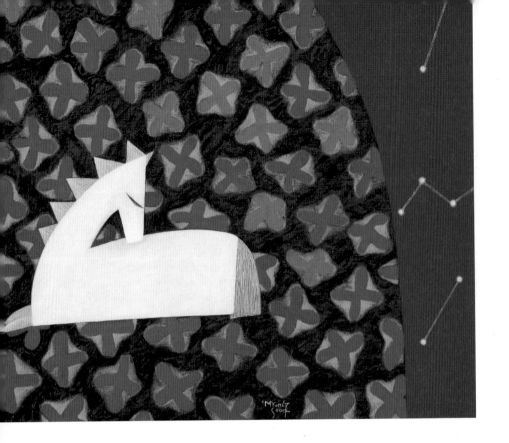

바람소리 아무리 요란해도
문풍지를 뚫지는 못합니다.

Wind can't pass through a weatherstrip
how strongly it may whistled through the crack in the door.

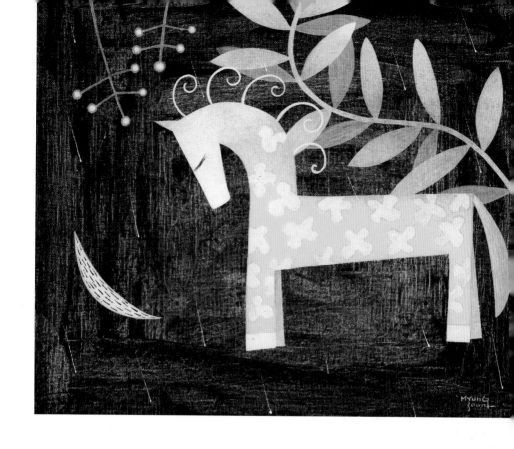

종이 한 장 밖의 일이듯
마음을 굳게 먹으면
고통도 쉬 멀어지지요.

Likewise outside of only a sheet of paper,
pains could be drifted apart if you firmly determine.

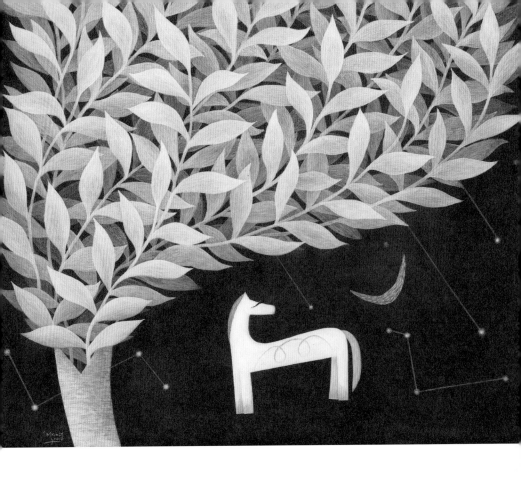

바람이 불어서
맘속에도 바람이 일어서
나뭇잎들은
바람결에 몸을 맡긴다.

A breeze is blowing
which touches inside of my mind,
leaves gave themselves over to the breeze.

꽃들을 찾아 날아온 나비
희망을 찾아 날아오르고
내 마음도 덩달아
하늘로, 하늘로
끝없이 날아오르네.

A butterfly visited flowers is flying up again for hope,
my heart is soaring up to the sky endlessly.

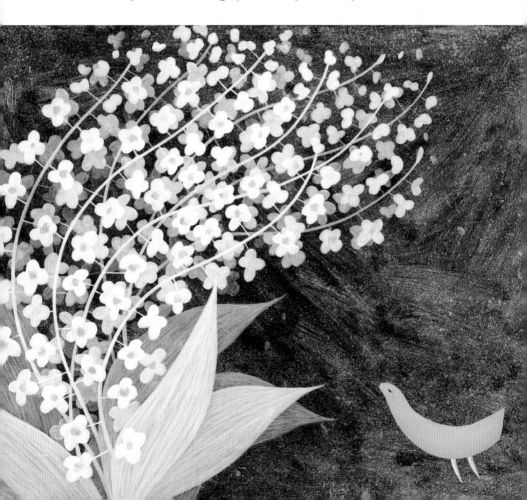

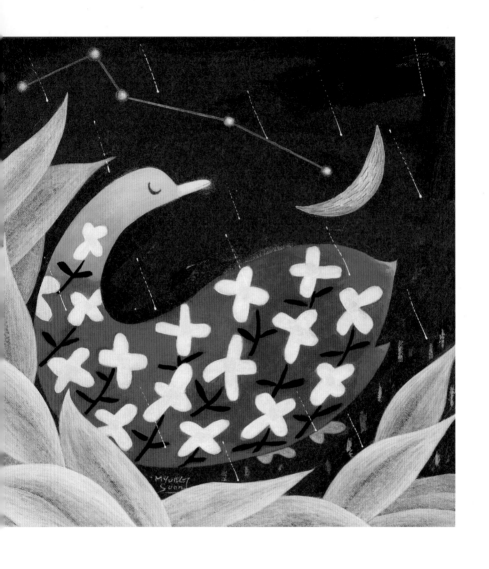

조용히 눈을 감고 생각에 잠기다 보면
그 생각은 어디론가 사라지고
안개처럼 피어오르는 그리움 하나!

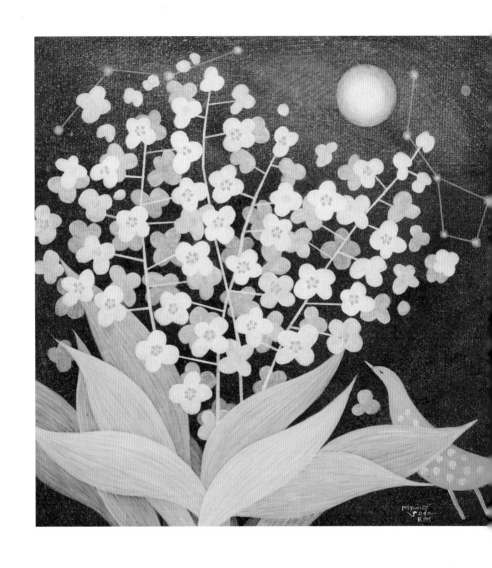

유년의 설렘과 마주하는 나를 봅니다.

오늘도 사색의 정원 풀잎 끝에 앉아

또 다른 꿈을 꿉니다.

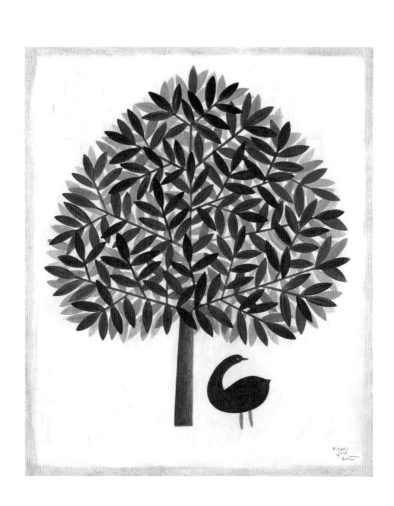

뚜벅 뚜벅
길을 갑니다.

그 발길마다
서리 맞은 낙엽은
사각거리며
내려앉습니다.

다음 해
새로운 생명이길
기원하며

그렇게
자연의 시계에 맞춰
길을 갑니다!

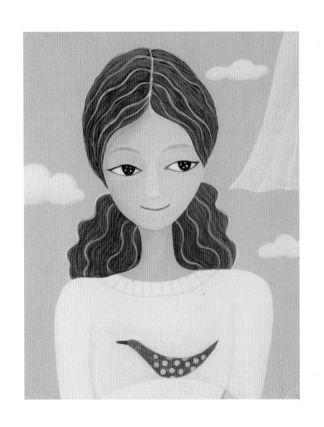

창문 너머 뭉게구름!
파랑새 한 마리
살포시 앉아
먼 여행을 준비하네.

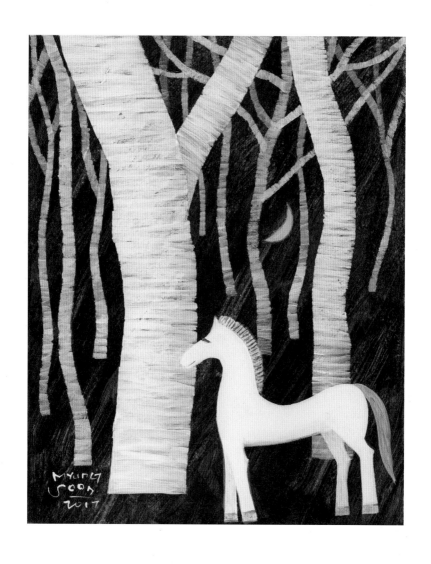

Cotton clouds over the window!
A bluebird is softly sitting
to get ready for a distant road of flying.

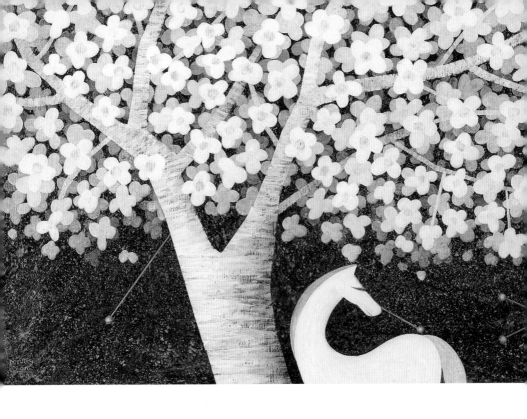

매화 한 그루!

향기로 향기로

벌을 유혹하고

꽃의 꿀이 얼마나 달콤하기에

수많은 벌들이 모여들까?

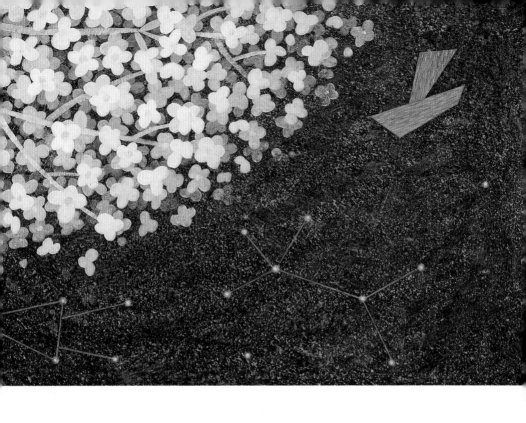

벌들의 수다에 귀가 윙윙거린다.
과거의 전설을 들려주는 듯
수백 년 동안 살아남아
매년 꽃을 피워낸
고목의 매화 한 그루!

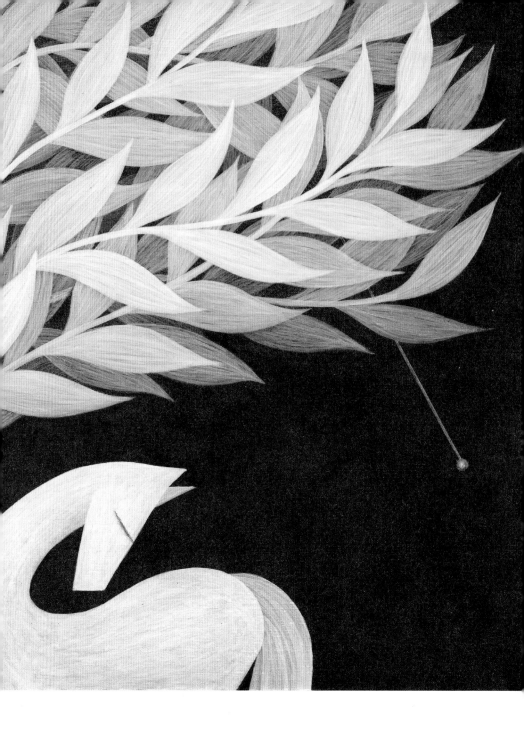

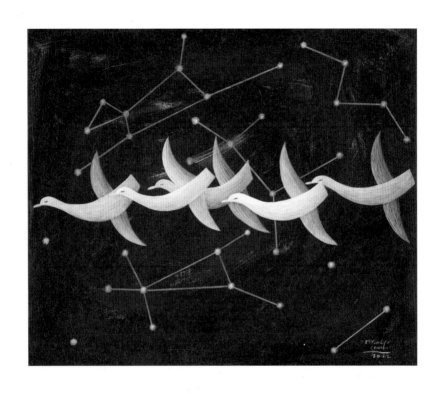

먼 시간으로의 여행을
떠나 봅니다.

Take the road to a time long ago.

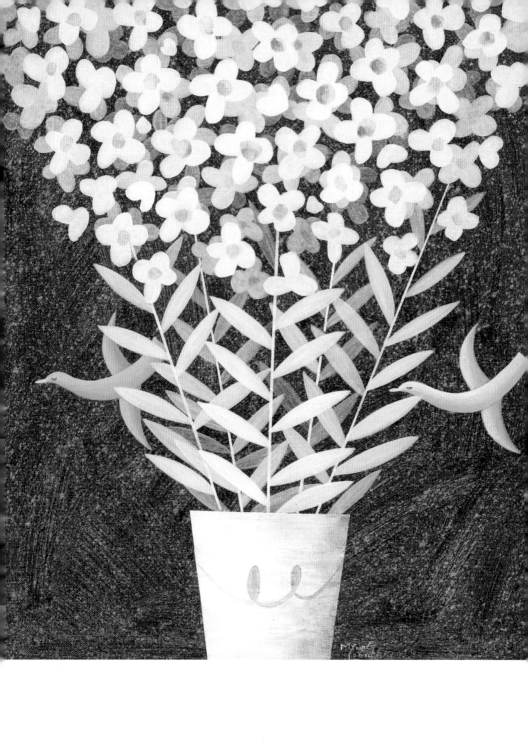

나의 창가로
그대가 찾아 왔네요!

창 너머엔
흰 구름 웃으며 둥실 지나가고

바람 한 점 없는 하늘에
시름을 날려 보내며

창가로
날아온 그대를
한껏 안아봅니다!

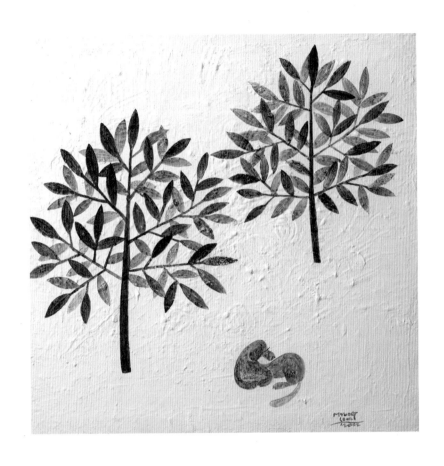

어린 날들의 소중한 기억 저편에
꽃과 바람, 새들의 노래가 있었지.

Somewhere behind the memory of childhood,
there were flowers, breeze and music of birds.

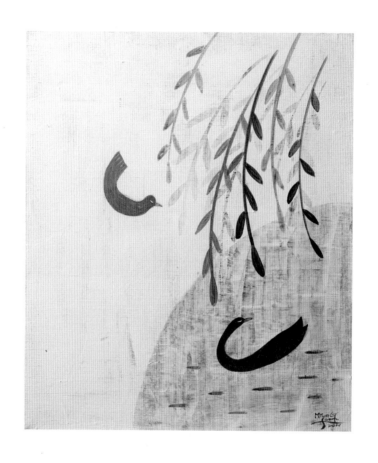

꽃처럼 아름다운 향기로 살고자
오늘도 추억의 실타래를 가만히 당겨 본다.

To live on by the scent of beautiful flowers,
I gently unravel the skein of memory.

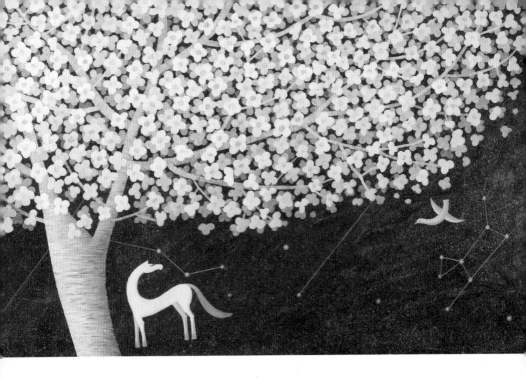

꽃들이 피었어.

피고 또 피고

겹겹

수도 없는 꽃잎들이

온 세상을 뒤덮어 버렸어.

Flowers blossom, all over the earth.
Tell me your names, want to come to you.

꽃들아 꽃들아
너의 이름을 말해주렴.

내 영혼 꽃잎 되어
바람에 흩날리는 봄날
너의 곁으로 가고파

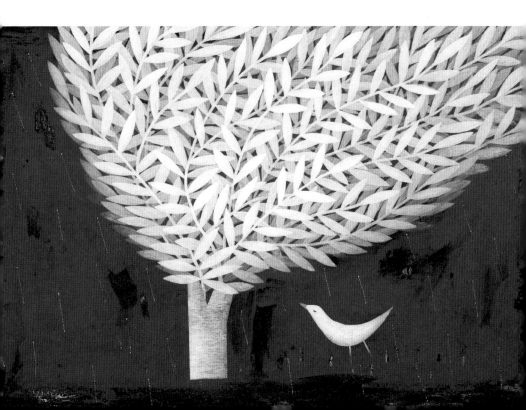

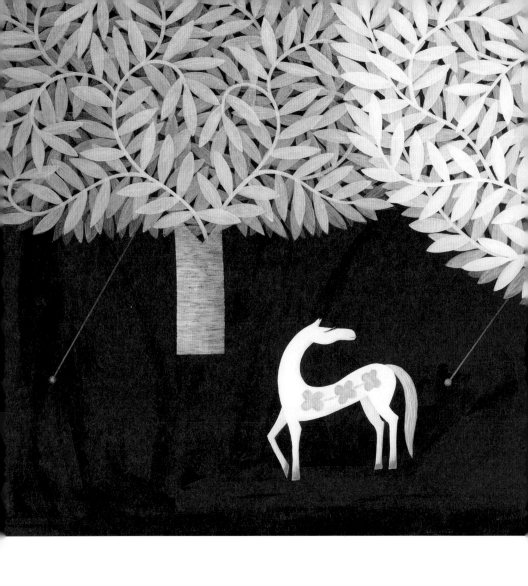

가끔은
쉬고도 싶다.
더러는 일탈을 꿈꿔도 보지만
사람은 각자 가진 심성대로 산다.

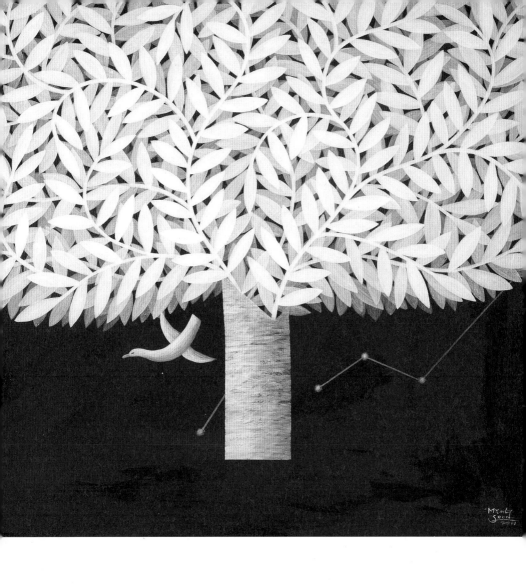

습관대로

차를 마시고
음악을 듣고
그림을 그린다.

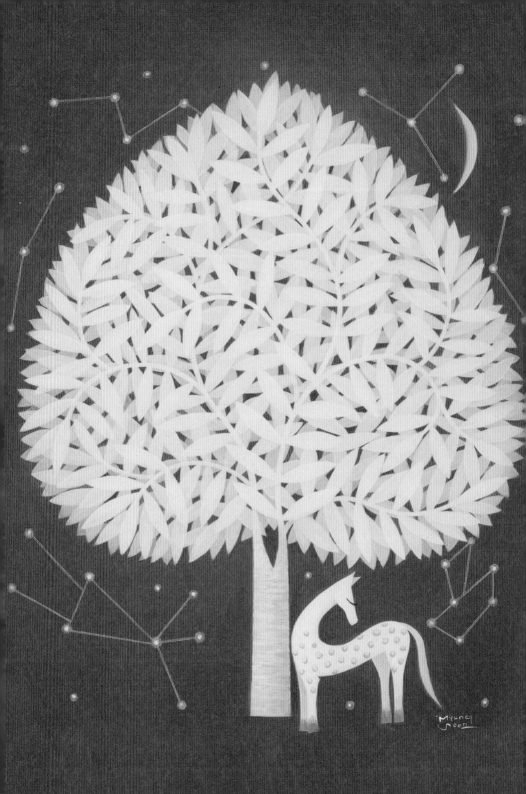

세상에 영원한 건 없다.
모든 것이 너무 빨리 변해간다.

내면 깊숙히 채워 놓았던
내 영혼의 빗장을 풀어
자연의 법칙과 삶의 진리에 순응하며
자유로운 영혼이 되길 바랄 뿐

별들이 북극성을 향해 자전하듯
내 삶은 스스로 길잡이가 되어
길을 가고
어떤 관념들로부터 자유로워지고
이 세상 모든 생명들과
늘 함께 노닐 수 있기를 염원한다.

Nothing is immortal.
Wish to be a free spirit.

마른 나뭇가지 사이로
파랑새 한 마리
휘리릭~ 날아가네요.

당신의 창가에
조용히 앉아
행복을 전합니다.

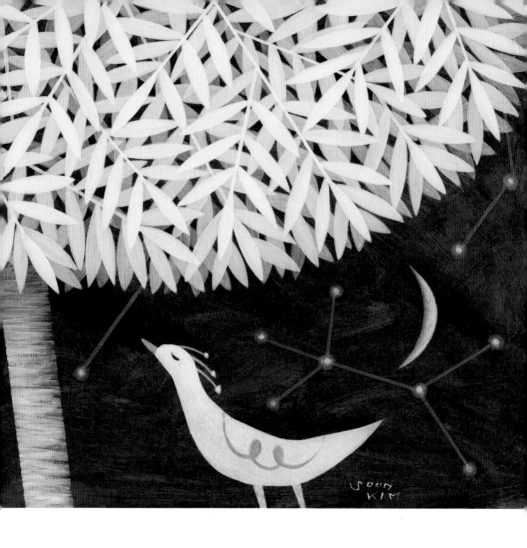

A bluebird comes flying to your window,
sit silently and delivers happiness.

눈이 오려나 보네.
낮게 드리워진
회색빛 하늘이 말해 주네.

겨울나무 가지 위로
흰눈이라도 펑펑 내리면
강가에 노니는
저 새들도 좋아하려나?

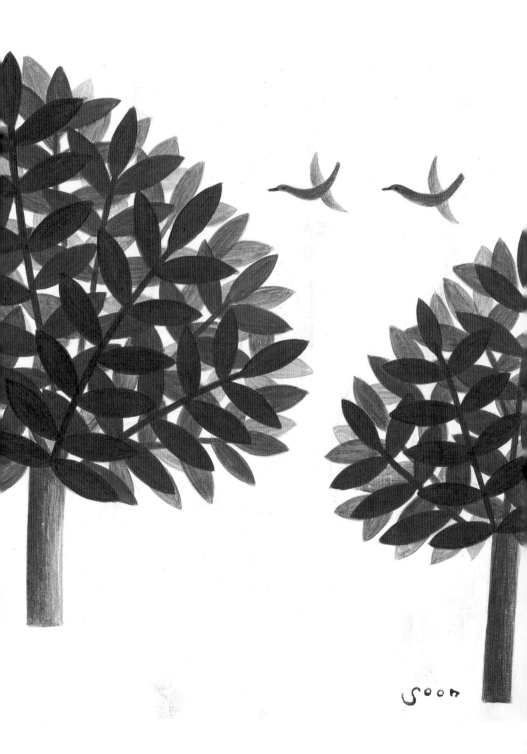

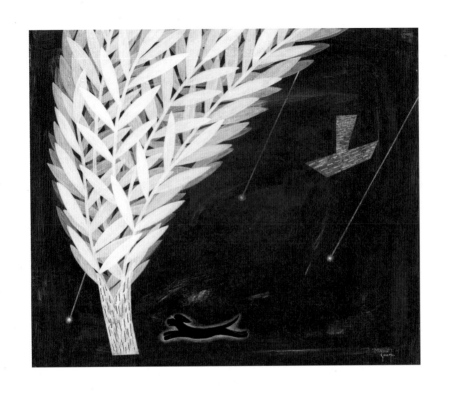

하늘을 가로 질러
달리고 달려서
별똥별 하나

가슴에 품고
그대에게 가려 하네.

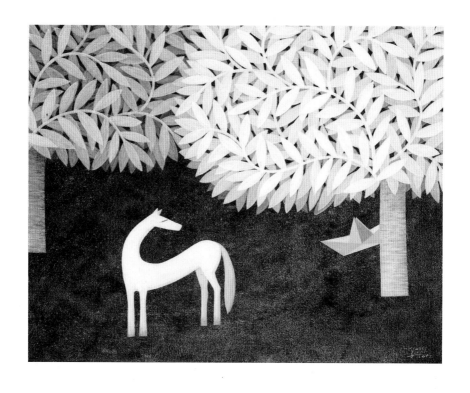

우리 모두 사랑스러운
누군가의 연인입니다.

We all are lovable ones for someone.

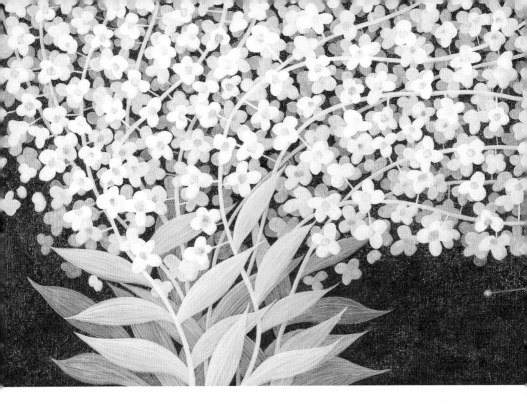

봄비가 오네요.

오래된 벚나무에도 꽃망울이
톡 - 하고 빗방울이 튕깁니다.

사랑스럽다 못해
가슴이 아립니다.

Spring rain.
Too lovely, it hurts my heart.

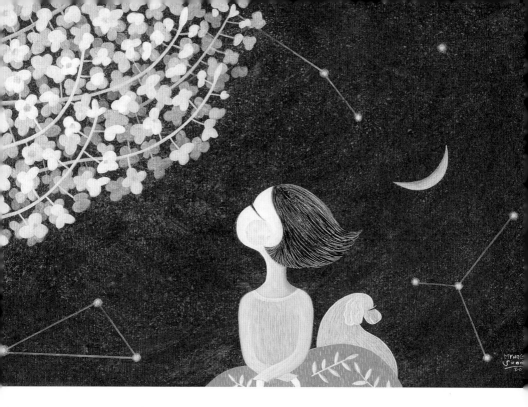

꽃비가 내리네요.

개나리 한 뭉치
노오란 추억이 꿈꾸듯 다가옵니다.

아름답다 못해
눈물이 납니다.

Petals of flower are falling down.
Too beautiful, shed tears.

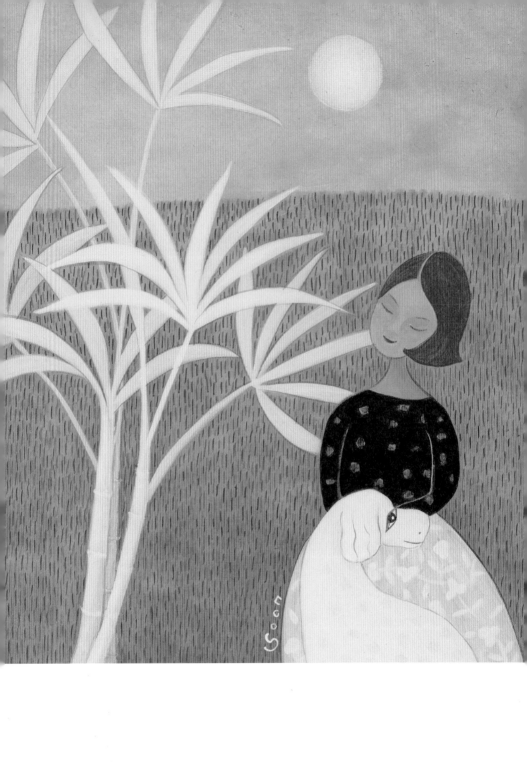

마음 한 자락

살짝 내어 주었더니
벗들이 많이 좋아합니다.

그 마음 한 자락이
벗들로 하여금
나를 치유하게 하고
웃게 합니다.

Friends are so happy by sharing a skirt of my mind.
That heals to make me smile.

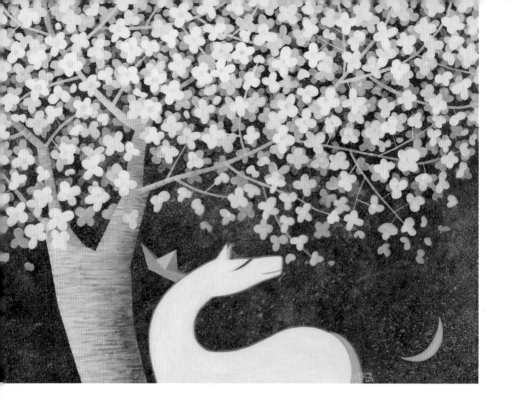

A memory about forgotten things from busy days.
But you are there always to make me smile,
appearing through the strong flavor of coffee.

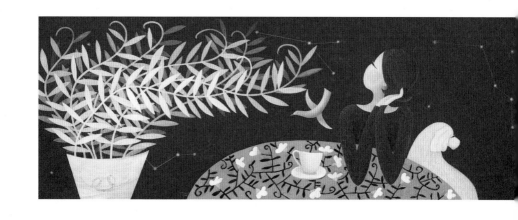

바쁜 일상으로
잃어버린 것들에 대한
추억 하나! 있습니다.

진한 커피 잔 속에 비친
나를 보며
미소 짓게 하는 것은
늘 그대가 있기 때문입니다.

사랑은
마법처럼
다가온답니다.

저 밝은 태양처럼
우리를 살찌우게 하는
당신이 있어
행복합니다.

Love approaches as a magic.
Happy as being with you,
who grows our spirits like that dazzling sun.

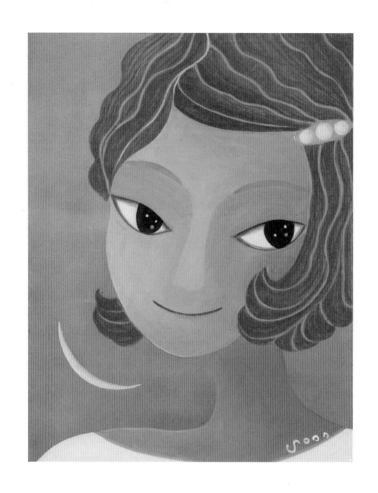

까르르

웃음소리가 넘 좋아서

당신을 화폭에 담습니다.

Sound of your merry laughter
guided me to portray you on the canvas.

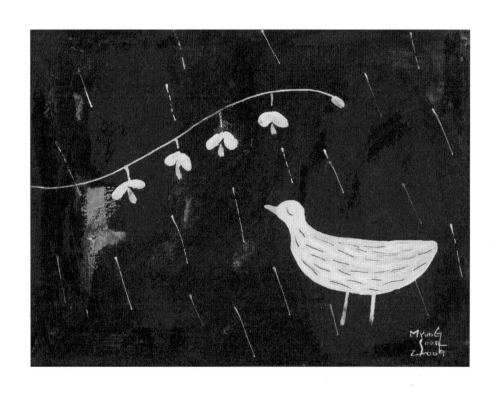

끊임없이
기원하면
꿈은 이루어집니다!

An incessant pray makes your dream come true!

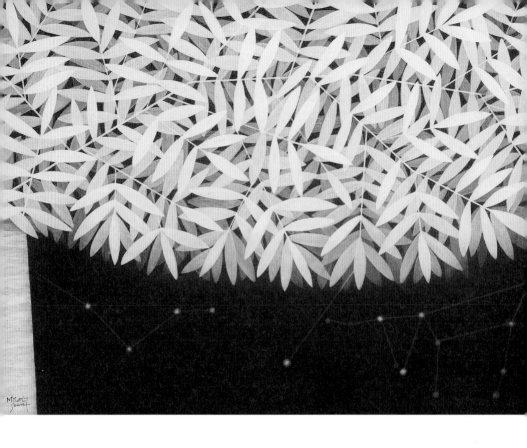

정말 오랜만에 밤하늘의 별을 본다.

어릴 적 별을 헤어보고

오늘

그 별들을 다시 헤어본다.

Haven't seen stars in a while.
Count them again tonight.

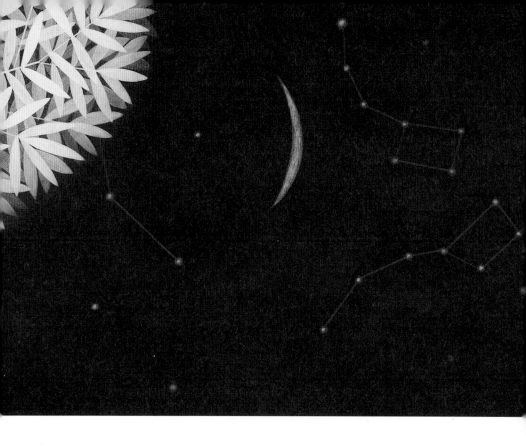

그런데 별 하나가 길 떠난다.

그리고 사라진다.

눈만 깜빡인다!

Meanwhile a star disappears as leaving a white line behind.
I just blink my eyes.

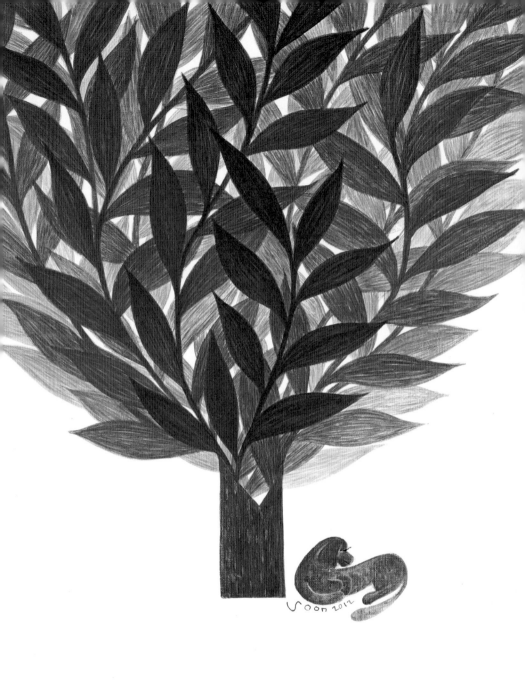

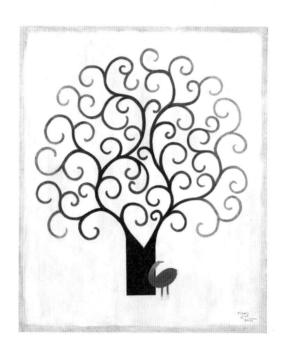

그리움에 목메입니다.
가끔은 다르게도 살고 싶습니다.

Choked with emotion of longing.
Wish to live another life sometimes.

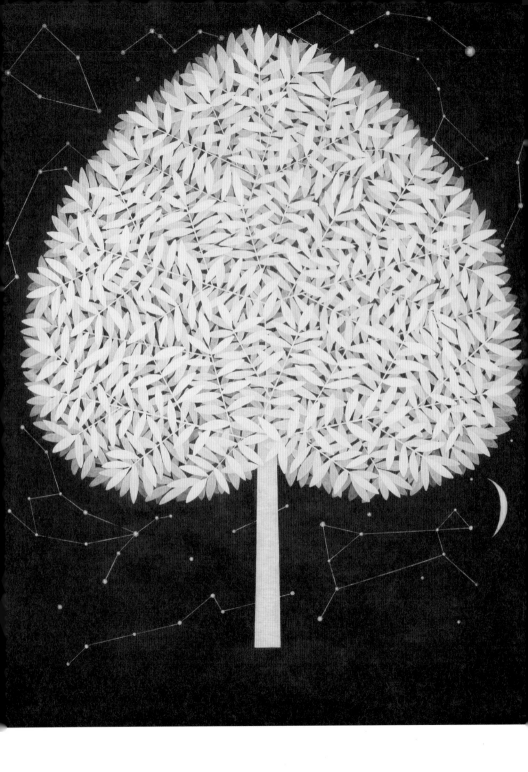

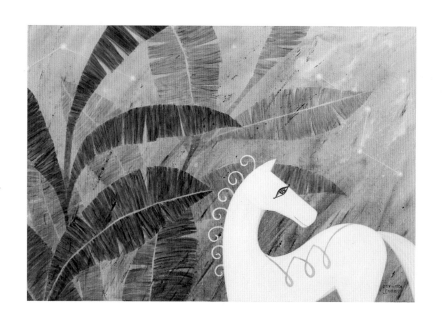

찬바람에
옷깃을 여미어

흩날리는 낙엽에
무수한 생각을
수놓습니다.

Scattering leaves on the ground,
embroidered with numbers of contemplation.

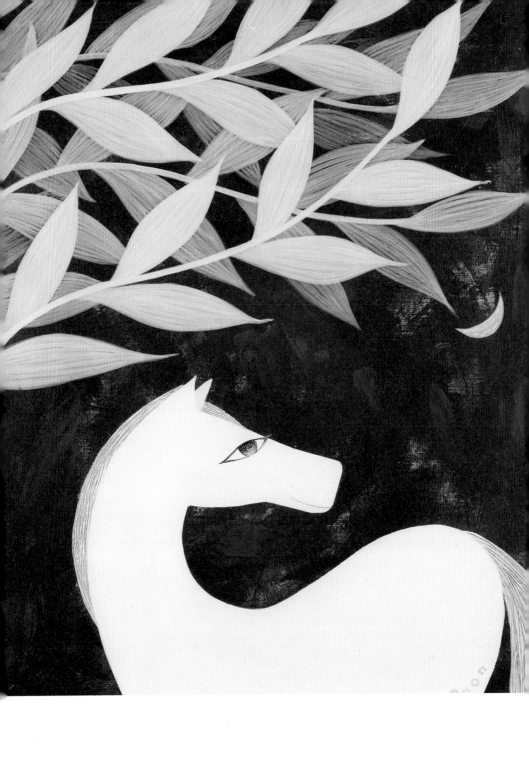

넘 행복해서 눈물겨운 날
넘 수줍어 고개 숙인 날
바라봐 주어서 고마웠던 날

그 어느 날에
사랑이 내게로 왔습니다.
사랑은 늘 그렇게
조용히 다가왔습니다.

Love comes without any word on a certain day of,
like touching happiness, dropping eyes in shame
and grateful by a tender looking.

길가

무수히 떨어진
버짐나무 잎들을
쓸어 모으는
청소부의 난감한 표정이
오래 남은
오늘

누군가의 수고로움을
생각하며
환한 웃음으로
보답합니다.

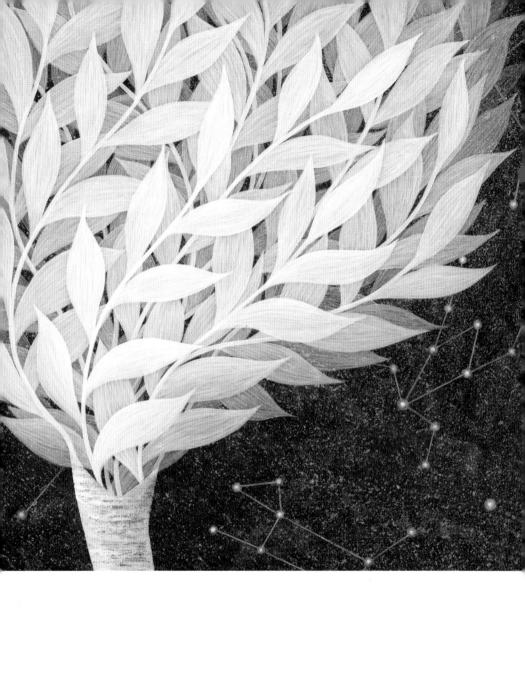

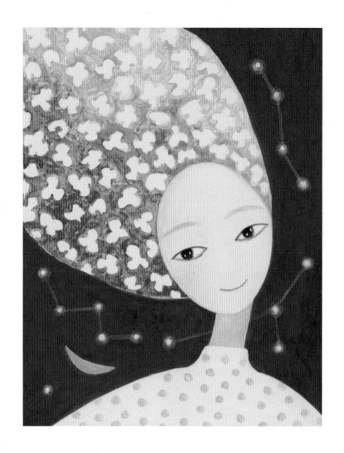

맑은 하늘에 낮달 하나
더디더디 가는
나의 고독과도 같다.

The moon up in the blue sky at daytime
looks like my solitude that passes by with a slow ticktock.

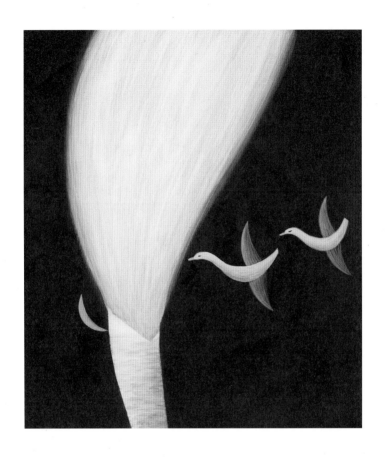

늘 반복되는 삶

지구를 도는 저 달처럼

더디 가는 것도 참 좋겠다.

Repeated life as always,
like the moon circling around the earth,
could be better if time drags.

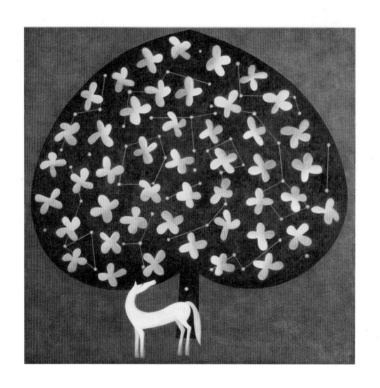

나의 나무는
끊임없이 내어주는
어머니 품과 같다!

The tree of me
is made of mother's breast who gives everything.

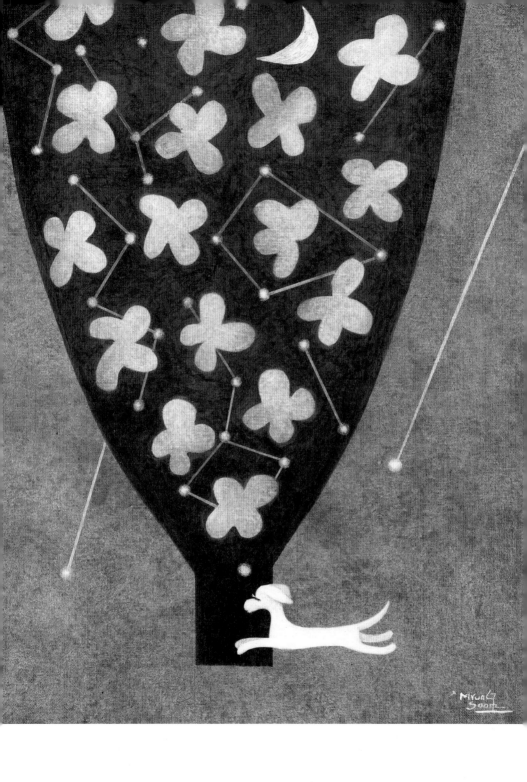

바람이 불어 차가운 냉기가
몸속까지 스미는 날

나무 꼭대기 까치 한 마리
부지런히 나뭇가지를 입에 물고
둥지를 틀고 있나 보다.

봄 기운은
스멀스멀 땅 속 생명들을 밀어 올리고
봉우리 끝에 조용히 기다리고 있다.

어느 한순간 톡 – 하고 터져 나와
온 세상을
꽃들로
잎들로
환희로 뒤덮겠지.

Pumped up the energy from underground,
and get ready at edge of buds silently.
Will burst into bloom in a moment,
and overspread the earth with delights.

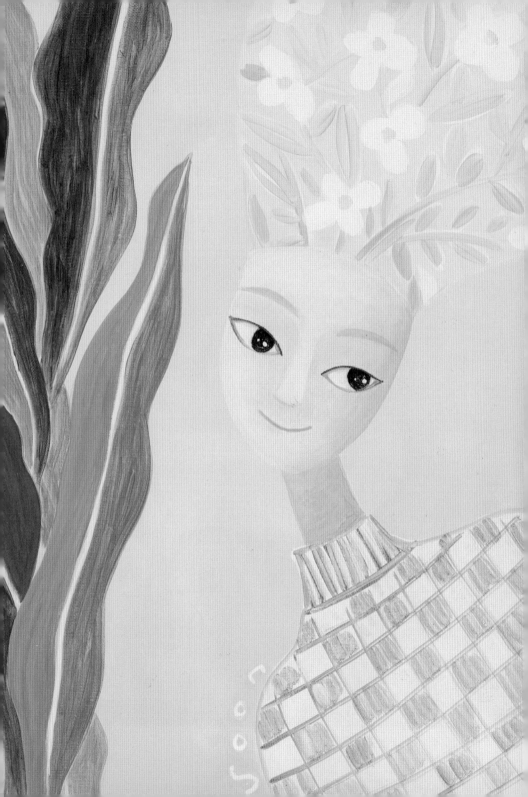

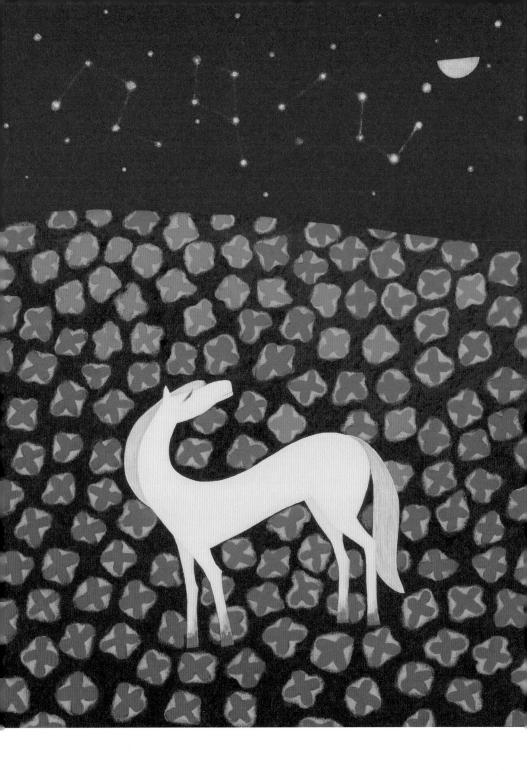

밤이 빛나고 있다.
어제도, 오늘도
태초에 그랬듯
여전히 빛나고 있다!

언제나 늘
그곳에 있으나
무심히 지내다
문득 알아봐 줄 때
비로소 그 빛을 발하며
존재의 의미를
우리에게 일깨워준다.

삶이란 늘 그렇다!

Night is shining brilliantly,
so are our lives!

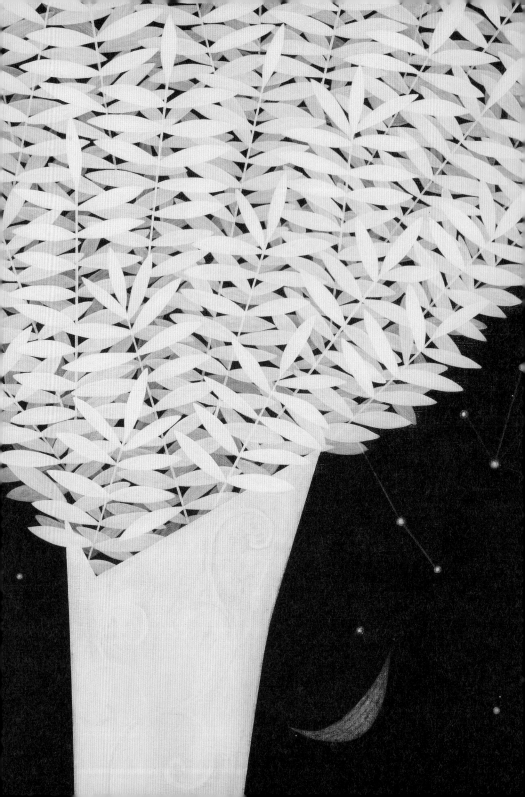

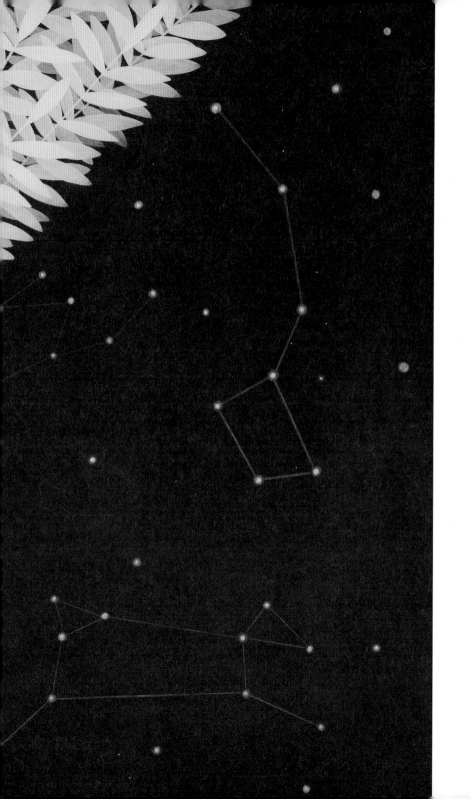

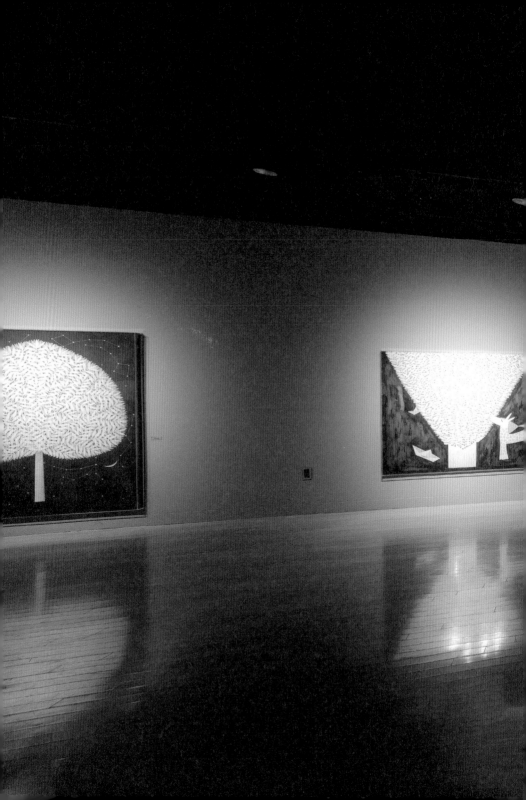

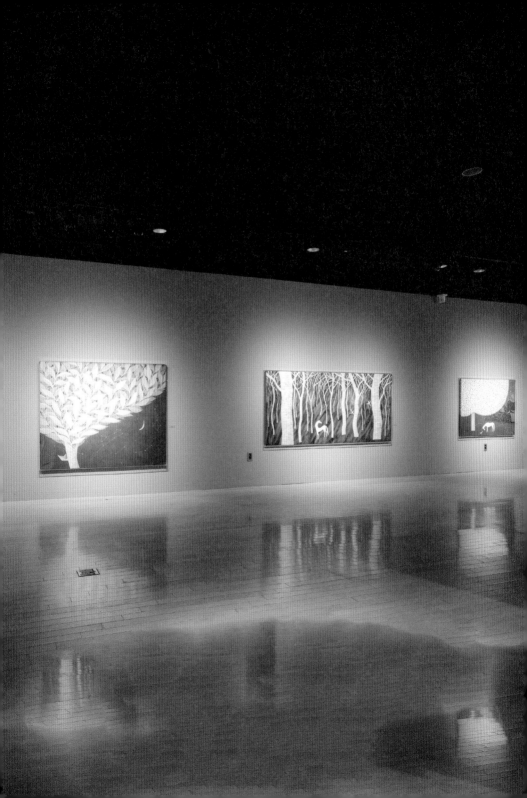

사색의 정원
꿈을 꾸다

2017년 4월 10일 초판 1쇄 인쇄
2017년 4월 17일 초판 1쇄 펴냄

지은이 | 김명순
펴낸이 | 이철순
번 역 | 정태화
디자인 | 이성빈

펴낸곳 | 해조음
등 록 | 2003년 5월 20일 제 4-155호
주 소 | 대구광역시 중구 남산로13길 17 보성황실타운 109동 101호
전 화 | 053-624-5586
팩 스 | 053-624-5587
e-mail | bubryun@hanmail.net

ISBN 978-89-92745-61-1 03650
• 잘못된 책은 바꾸어 드립니다. • 책값은 뒤표지에 있습니다.